光
音
之
門

蘇
永
權

著

目錄

光
音
之
門

推薦序

推門之後　　　　　　　　　　　　**馬家輝**
　　　　　　　　　　　　　　　　　　香港作家

　　提筆寫這篇文字的前夜，千真萬確，我做了一個愉悅的夢：在電視台的攝影棚裡，我重遇多位曾經合作主持節目的朋友，都是專業人士或政界人物，文學的、藝術的、教育的、商業的、公職的，在政治光譜上各佔其位，對於什麼是公義、什麼是自由、什麼是民主，各有不一樣的信念和價值。可是，這完全不妨礙大家坐下來，在台前，在幕後，對當下發生的公共議題暢所欲言、溝通交流、辯論對質。也許這就是傳說中的「和而不同」吧，我們認真地談、深入地論，有時候針鋒相對，卻不會惡言相向，我想起美國作家弗蘭岑（Jonathan Franzen）說過，「畢竟世上並非一切事物都需要報以憤怒的嘲

笑」。我們就是這樣。

　　夢境結束，重回現實，恍恍惚惚間，我不無失
落，因為深深察覺到言說環境早已截然有異，彼時
的時事議論節目現下已近絕跡，由是心底冒起一陣
悵然，覺得公共空間似乎缺少了那麼一塊非常重要
的言論拼圖。

　　昔時的時事議論節目之所以精彩，除了因為言
說環境容許眾聲喧嘩、百花齊放，亦跟幕後人員的
用心和擔當大有關係。蘇永權先生正是其中一人。
我跟他合作過好些節目，他或是監製，或是導演，
有時候是策劃，從構思到執行，皆見他的身影。他
邀約主持和嘉賓，他擬定議題和方向，他跟所有的
參與者溝通商量，他尊重各方的專業意見……他是
有主見卻不專斷的主導者，主持和嘉賓能夠在鏡頭
面前暢所欲言、綻放光彩，他有著觀眾所不容易見
到的極大功勞。

　　傳播界近幾年風雲色變，蘇永權跳船了，但並
非退休。他換了教育的跑道，奮力前奔，把他多年
的寶貴的影視實踐經驗轉化為課室內的啟蒙、啟發、
啟示，引導學生在他的身邊，或背後，一起走向那
可欲的前方遠景。傳媒界少了一名猛將，幸好教育
界添了一位高手，好事。

　　《光音之門》並非蘇永權的教室講義，卻絕對
可以用來做課室教材和自習參考。書裡的文章，談
及了許多他的傳媒實踐經驗，電視節目的，記錄拍
攝的，夾述夾議，他的個人思考滲透其中，讓讀者
跟隨他一起省思，電影是怎麼一回事，影像是怎麼
一回事，而在我看來，更重要的是，「人」在「光音」

裡又佔著什麼樣的位置。書內文章讓我們一再注意
到所謂「現實」和「建構」之間的吊詭互動，這樣
的互動，又往往跟價值和立場有關；看似單純的光
音技藝，其實處處有著人的身影，我們選擇，我們
取捨，到最後，被「建構」的往往並非「現實」而
是一些曖昧的價值碎片、欲望渴求、考察視角……
也就是部分的「我們」，甚至，沒有「們」而只有
「我」。畢竟，任何「光音」的創造和鑑賞皆由個
人完成，「我」才是主體，所以所有獨特的個體都
該被尊重和保護。

　　當你翻開／推開這部／這道《光音之門》，朝
前走去，相信我，你必將有了新的眼界和高度。

推薦序

分享 • 啟迪 • 共鳴　　　　　**謝錫金教授**
香港大學教育學院前副院長

　　從事教學與學術研究多年，能夠把自己歷來的經驗和心得跟同學和別人分享確是一件美好的事情。

　　認識蘇永權已三十多年，從作為他的中學中文老師，到他在電視台製作紀錄片時，碰到社會上一些有關教育和教學的議題時，他總會找我，我都會給他一些專業意見，他三十多年來不斷發掘社會上值得探討的議題，發揮新聞界第四權的角色，他曾到美國紐約大學深造電影回港後致力製作電視紀錄片，他享受拍攝影片，敬業樂業，多年來在本地及

國際的不同影展獲得數十個獎項，成績獲得肯定。

　　及後他換上另一跑道，從傳媒轉為執起教鞭，在香港珠海學院擔任全職的專業應用副教授，他也向我請教教學心得，我說你數十年來在傳媒的豐富經驗正是一本活學活用的教科書，不過仍要在教學方法及研究方面多下功夫，其實他在電視台工作時已一面工作一面修讀碩士課程，並以優異成績畢業，之後已經以客席講師的身份分別在香港城市大學及香港珠海學院教授傳媒、電影、紀錄片、新媒體、廣播新聞等碩士及學士課程，期間他帶領香港珠海學院的新聞系學生，參加《TVB大專紀實短片比賽》連續三年獲得兩次評審大獎及一次優異獎，這項比賽可說是本地大專界新聞及傳播學系「奧斯卡獎項」的盛事，因為港大、中大、浸會、城大及其他大專院校都會參加，是大專界師生一次難得的觀摩及學習的機會。近年隨著社會的轉變，他也改變教學的方向，擔任藝創科技與數碼傳播文學碩士課程的課程主任，他把多年從事影片藝術創作及製作紀錄片的心得，陶注在這個藝術與科技之上。

　　這次他把以往創作與製作影片的心得與感受書寫成書，是一件非常值得鼓勵的事情，我個人從事學術研究多年，出版過不少工具書籍，大多實用性強，但很少會把自己一些個人感受放在書中，但這本書既從理論出發，又在創作與教學的經驗實踐汲取養分而成書，看後能把電影藝術融入生活甚至生命之中，閱讀起來趣味盎然絕不會枯燥乏味，正如書中「生活的場面調度」一文指：「有時我們對自己的生活也要「調度」一下，在悉心的調度之下，自然有自己的品味或型格。」又如「生命景緻」一文中說：「在我們的生命中，有最刻骨銘心的場景，

……因而構成怎樣的「生命景緻」呢？」

　　多年教學，最大滿足感就是讓學生受到啟迪而產生共鳴。

自序

愛惜「光音」

　　一串「光音」，一串金，這句說話對從事傳媒、影片創作及教育超過三十年的我來說，有雙重意義，一是作為數十年的影痴，不單止在電影節中一日跑五、六場都面不改容，又毅然放下自己在香港的工作，跑到美國紐約大學修讀電影課程，拍攝十六米厘影片，讓自己全時間沉浸在電影的氛圍之中，這段時間可說是個人追趕電影「光音」的黃金歲月。

　　在電視台工作的三十多年當中，大部份時間都是從事創作紀錄影片及製作多元化的資訊性節目，能夠把自己的興趣化為職業，是不少人夢寐以求的事情，這是個人創作的黃金歲月。因為電視台的工

作都是創意產業之一，數十年來都不斷要求自己要有創新的點子，這行業「好橋 is king」（其實其他行業亦然），要「拍嘢」拍得好首要是「諗頭」，無論題材、切入點（angle）、拍攝、剪接手法，都能創新的話，你的作品定能吸引觀眾，勝過對手，得到本地影片比賽及國際影展的獎項，努力獲得認定。很高興現能轉到另一跑道，可以把自己數十年在傳媒工作及拍攝的經驗跟學生分享，此書正是平日課堂上的經驗之談。

平日上課叫同學看教科書作預習都沒有多大反應，到說要計分或要 quiz 才會看一看，所以期望這書能拋開教科書的「悶味」，常跟同學說如果沒有自己的感情注入作品之內，受眾又如何會對你的作品有感受呢，但當然不是要你「感情用事」，也要合情合理，以理服人，所以此書都期望做到「情理兼備」，進入此門一面「學嘢」、一面「feel 下」光音中的美好時光。

此書大部份文章，是來自自己在數年前《基督教週報》刊登的一個《平視人生》專欄，感謝香港華人基督教聯會出版部批出版權，能容許我把部份文章結集成書。感謝為此書書寫推薦序的兩位亦師亦友，「才子」馬家輝先生及謝錫金博士，亦為此書提出寶貴的意見，也多謝香港珠海學院藝創科技及數碼傳播文學

碩士課程的兩位研究生劉菩和賴潔為此書作出最後的校對工作。

曾經有專欄讀者跟我說，他朋友的女兒會追看

我的專欄，因為她是修讀傳播學系的學生，其實我認為不是修讀傳播及電影專業的人，更值得閱讀此書，因為喜歡看電影，在門外探頭一看之後，便會有衝動投入這個光音世界。

　　英國有一本電影雜誌名為 ”Sight and Sound”，正因為電影的「光影與聲音」，把無數影迷與創作人帶進自己的夢幻世界，此書希望所有對「光與音」有興趣的人都會有所裨益。此書並非一本沉悶的工具書，嘗試把一些專業的電影語言、

理論和知識，生活化地帶給讀者，當中包括對創意、創作影片及紀錄片、影評、配樂及story-telling（說故事）的心得分享，還有舉出創作人最重要對生活及文化的觸覺，才是創作意念的泉源。

　　現時智能手機拍片大行其道，每個人都可以做導演，便更要曉得愛惜「光音」的重要，每個 shot、每道 upsound 都這樣珍貴，經常問學生一個問題：「你是否以影像作記憶？」曾有研究指人在臨終時，一幕一幕一生中難忘畫面影像就在這時候出現，可說是「人生最後回顧」，期望大家開啟此「光音之門」後，無論我們在腦海中的印記，或我們手機拍攝的獵影，我們都會隆而重之的珍惜它。

第一章

踏進光音之門

第八藝術

　　很多人形容電影是「第八藝術」，就是在音樂、戲劇、舞蹈、繪畫、雕塑、文學、建築和電影，因為電影是出現在前七項之後，便排列在第八。早期電影以一種類似以魔術的娛樂玩票性質出現，「難登大雅之堂」，然而隨著拍攝電影技術日漸成熟，不同形式與種類的電影都「雅俗共賞」，通俗與藝術都共冶一爐。

　　目前主導全球電影市場，主要是美國荷里活及歐洲製作的電影，個別國家的市場如印度的「波里活」（Bollywood）和中國內地，因為本身擁有龐大人口，自家的觀眾都足以養活自己國家的電影業，不過無論電影製作的數量、規模與理論的研究，仍是以西方國家為主導。

　　眾所週知，荷里活電影可說是娛樂性豐富、市場計算精確，務求大賣，可說是通俗電影的表表者，而歐洲雖然也會有大賣的通俗電影，但歐洲製作人無論取材、說故事的方式及拍攝技巧方面，都不是以觀眾口味及賣座作為先決條件，他們倒注重人性與技巧的探究，甚至希望做到文以載道，如希臘導演安哲羅普洛斯善於以長鏡頭演繹生命的無常、詩意的畫面、沉重的歷史感，建構出深邃的反思，他的電影並不賣座，但極具影響力。

　　電影為何會被列為藝術的一種呢？我們先看看究竟何謂藝術，有人認為是對美的呈現，又有人認為是創作者以個人的技巧以達致美學的價值，亦有人指是一個創作者表達情感與思想，令接收者產生共鳴的過程，正如俄國大文豪托爾斯泰是這樣形容：

「藝術是人間傳達感情的手段。」綜觀以上的不同定義，當中藝術一定是跟美學、技巧及情感抒發有關，而電影是一項綜合藝術，當中可能會包括戲劇、音樂、文學，繪畫及建築，所以必屬藝術的一種。

　　電影定是「雅俗共賞」的，無論我們抱著什麼目的進到戲院，為娛樂也好、為求生活的反思也好，這個多、兩小時的歷程，定能讓你在人性的美善與醜惡中有所領悟。

腦海蒙太奇

　　記得第一次接觸「蒙太奇」這名詞，是很多年前電視台的一個介紹電影的電視節目名字，並由一位曾經在影壇叱咤一時的女明星主持，她息影之後以才女形象出現，所以此節目並非一般的娛樂性節目，而是較為嚴肅地討論電影，筆者也從此時開始對電影除了娛樂之外會另眼相看，發覺背後還有「大學問」。

　　「蒙太奇」（Montage）本身是法文，是建築學用語，是構成、裝配的意思，之後已成為電影剪接的代名詞，你可以在法國電影的謝幕名單中看到 Montage 這詞語，就是剪接師。不過我們行內一講到 "Montage" 便會知道是一組「精華重溫片段」，最典型的如一對戀人熱戀之後，突然要生離死別，到要別離的一刻，必定會出現一段 "Montage"，重溫他們最溫馨的時刻，以達到難捨難離的戲劇效果，另一種常用的 "Montage" 就是所謂「過場」，兩個不同的場景，利用一組空鏡（可能是環境鏡頭或一系列只有動作沒有對白的畫面），把兩個場景連繫起來，最常見如主角從辦公室下班回家，兩者之間便會以他回家路上的幾個乘坐交通工具及走路的畫面，這些鏡頭希望做到氣氛營造、控制節奏的效果。

　　以上的 "Montage" 是平日拍攝時的術語，現時習以為常的拍攝技巧，但如以電影語言的理論來分析，剪接就是一個「組合」的語言法則技巧，正如中文的「口」字加上「犬」，便會成為「吠」，這樣口與犬的組合，便會組成一個相關卻是另一個意思的字。英國驚慄電影大師希治閣曾經拍攝影片，解釋剪接的基本理論，他以四個鏡頭作例子，第一

鏡頭是一位老伯伯看東西，第二是一位媽媽跟小孩玩耍的畫面，第三是老伯伯看到後微笑的反應，但當我們把第二改為第四個性感女子的鏡頭，這樣這位仁慈的老伯伯，便立即變為一位為老不尊的老人家，因為新的片段就是老伯伯看到性感女子之後微笑。

　　大家可能沒有發覺，我們在生活上都經常會「腦海蒙太奇」，就是有些影像不時會在我們腦海中反覆出現，這些「記憶拼圖」，不但自動為我們拼湊出自己可能是最疼愛或最痛恨的畫面，也可能在遇到極大危機時，有所謂「斷片」，因為腦裡一片空白，又如我們可以在急速節奏的生活中，來一個「鬆一口氣的過場」，可以緩和一下緊張的氣氛，假如我們能活用「腦海蒙太奇」，懂得組合自己的喜悅畫面，煩惱也會一掃而空。

生活的「場面調度」

　　你每天上班或外出時，每當你打開衣櫃你會怎樣選取你的衣著，你會如何選擇？隨便拿起便穿上？抑或也會作簡單的配搭？又甚至在我們購買時已在心目中悉心安排，又或者你每次選取時都會視乎你的心情、天氣、出席的場合去決定，也可能你本身已是一個所謂「愛打扮」或「有品味」的人，衣著如是，其實我們生活的每項小節都已反映自己的生活態度。

　　同樣當我們拍電影時，有一種拍攝技巧為「場面調度」（Mise-en-scene），原本這是一個法國劇場的用詞，意思是「擺在適當的位置」或「放在場景中」。開始用於舞台劇，電影場面調度除包括演員、光影、空間、布景、服裝及化妝等畫面內部元素外，還包含兩個層次：演員調度與鏡頭調度。即是說所有在鏡頭前的景物都需要按照導演心目中概念，來呈現在觀眾的眼前，而演員調度與鏡頭調度的結合，構成了電影的場面調度，場面調度不僅指單個鏡頭內的調度，同時也包含鏡頭組合與接連後，構成的一個完整的場面調度。因為無論演員的對白、走位甚至一舉手一投足，都跟拍攝鏡頭的調度息息相關，兩者的互動和變化與各種不同視角，而獲得不同角度、視距的鏡頭畫面，展示人物關係和環境氣氛的變化。

　　很多電影人都說：「鏡頭內外，呈現兩個世界」，電影穿越時空當然可以展現不同國度，但就算是同一時空的鏡頭，我們是說框內的故事，所以鏡頭的一景一物、演員的所有舉動和攝影機的移動，我們都特別敏感，當然我們拍攝時在鏡頭內看到任

何「礙眼」的東西，我們都會清除或重拍，如街上的垃圾桶，或「意外」出現的途人，不過有時我們也會遇上不速之客，成為意外驚喜，大多是小動物或天空飛鳥，令畫面更豐富，但有時候我們也千方百計以達到拍攝的效果，如筆者曾經在深夜在叢林守候一整晚，等待候鳥在黎明前拍攝牠們大遷徙的壯觀畫面，所以電影人對電影的熱誠，完全在「場面調度」中體現出來。

　　有時我們對自己的生活也要「調度」一下，在悉心的調度之下，自然有自己的品味或型格，雖然有人會覺得「姿姿整整」，但所謂「扮有型」都是一種態度。

生命景緻

如果要問你一生中最難忘的經歷、最深刻的感受、最刻骨銘心的一刻、最尷尬的時候等等，相信在我們腦海中或心底裡，都不時會重現這些景象或一些事情或景物會勾起這些回憶，因而會百般滋味在心頭。這些人生片段其實就是電影或紀錄片中的重要「場景或場口」（Scene），我們一生的劇本都由一幕一幕的「人生之最」所組成，也構成了一幅「生命景緻」。

例如意大利經典電影《星光伴我心》（Cinema Paradiso）中，主角看到數十年來一直看不到的影片時，多年謎團終於解開，那種感受足以令你雞皮疙瘩，每當我們創作電影或紀錄片時，我們都會精心構思劇中人一生的經典場口，又如我們曾經拍攝一位因為患上罕有病，而只有三尺高的廿多歲青年，如何在鬧市中受到歧視的眼光，我們便利用他的主觀鏡頭，從低處看「大人」下望的歧視目光，所以電影創作人會花盡心思把主角的重要場景，呈現在觀眾眼前。

但是我們一生中可能更多的是，一些日常生活的片段也更多時會佔據我們的腦海，所以我們經常在電影中，會看到早上上班上學梳洗吃早餐、乘地鐵巴士上班、到街市買餸、在家中一家人一起吃飯等等的畫面，這些日常起居的場景，可能更貼近我們的生活，如果談到經典的日常家居的場口，不能不提到一部經典家庭婚姻電影《克藍瑪對克藍瑪》（Kramer vs Kramer），當中由德斯汀荷夫曼飾演的男主角因為跟梅麗史翠普飾演太太分居之後，單親的他第一次為幼兒煮早餐，弄得雞手鴨腳，大

家要挨餓，到第二次在幼兒協助之下，爸爸成功做得一頓早餐出來，父子的感情大進，又如近年冒起的日本電影大師是枝裕和，便愛以弄飯的場景來道出人生百態，生命日常大家可能有更大共鳴。

在我們的生命中，有最刻骨銘心的場景，來個濃烈的感受，也會在日常瑣事的場口中，淡淡回味，電影就是要帶我們進到一個陌生與熟悉的國道，讓我們好好細味，你又會想起什麼的人生場景？因而構成怎樣的「生命景緻」呢？

向電影大師致敬

　　以往一些電影大師的作品，他們的經典場面經常會被其他人模仿拍攝，作為向大師致敬，正如上世紀三十年代蘇聯導演愛森斯坦的《波特金號戰艦》（Battleship of Potemkin）中，一場階梯廣場的屠殺場面，就成為不少中外電影導演的仿效對象，如白賴仁狄龐馬的《義膽雄心》（The Untouchables）、陳德森的《十月圍城》都有相類似的場面。

　　其實藝術創作的過程很難說是啟發抑或抄襲，但兩者最大的差別是，如只是在創作過程中作為一些啟發後賦予影片的新生命，或是原封不動的搬到自己的影片之中，這就是高低手的分野。

　　記得多年前在美國深造電影時，畢業作品是要自編自導一套十六米厘的短片，當時還未有互聯網絡的年代，放學後便躲藏在學校圖書館的影片中心，看盡中外電影大師的名作，其中意大利導演安東尼奧尼在 1966 年拍攝的《春光乍現》（Blow Up）給我很大的啟發，片中主角是一位玩世不恭的攝影師，一天在公園拍到一對男女在幽會，後來更發現照片之內隱藏著一宗凶殺案，他嘗試盡量放大照片，但最後都是無法找到真相，電影的結局則是主角看到小丑打扮的人正打空氣網球，他還替他們拾球，真真假假有誰知道。

　　而我的影片主角則是一位自小便熱愛攝影的新聞攝影師，一天他在一後巷內看到有人被毆打，他便舉起相機拍攝整個過程，當事人見到他並向他喊救命，他更被插一刀，他仍然繼續拍攝，回到報館

他感到內疚，為何當時只顧拍攝，不即時報警或助他脫險，但總編輯稱讚他拍得一輯非常精采的獨家照片，他卻要求總編不要刊登，總編反對並堅持要刊登，攝影師便毅然辭職，並把自己心愛的相機送予清潔女工。他兒時拿起爸爸的相機向媽媽及弟弟拍了一幅合照，並說將來要成為一位出色的攝影師。故事的結局是那位新聞攝影師坐在路邊的咖啡店，拿起水杯透過杯中的水看著扭曲的世界。

我們向大師致敬是因為他們的藝術成就，讓後來者能從他們的登峰造極中，得到啟迪以致發揮新的創意而向他們"Salute"。

當香港影痴遇上紐約影評人

　　上世紀九十年代初，港產片仍是大紅大熱，筆者正於美國紐約修讀電影，雖然鮮有港產片能在當地院線正式公映，但個別的影展及電影節都會有香港電影應邀參展，當時地道租借電影錄影帶的店鋪，喜見他們竟然有一個港產片的專櫃，還以香港著名導演為分類，當中最受歡迎的要算是吳宇森（John Woo）。

　　因為修讀電影的關係，認識了一班"John Woo" fans，他們有研究電影的大學教授、也有在報章、雜誌書寫電影專欄的影評人，他們對自己的偶像趨之若騖，吳宇森當時特別在西方的電影圈及文化界的確炙手可熱，還記得他們為了希望在大螢幕看到他的電影，我便帶他們到唐人街一家殘舊的迷你戲院，觀看他的最新作品《辣手神探》，因為整個紐約市只有這裡才會跟香港同步上映港產片，雖然我沒有來到紐約多久，卻變成識途老馬，一盡「地主之誼」可以在自己的地方，跟他們一同分享我們地道的香港文化。

　　這班美國電影圈的圈中人為何會熱捧一個香港導演呢，他們形容吳宇森為一位「編舞者」（choreographer），他們認為他的動作場面，特別是槍戰，把主角拍成一位舞者一樣，在槍林彈雨之間拍出有如跳舞一樣的優美，他這樣的拍攝手法，連荷里活影壇都覺得新鮮，他以慢動作演繹槍火對決，《英雄本色》一場經典槍戰，周潤發飾演的「Mark哥」穿著長褸在台灣楓林閣一手抱著美女、一手放下手槍於花盤，再以「型格」的動作開槍，就是這場戲的「Mark哥」風魔了亞洲影迷，就連

西方影圈也注視到這位香港導演。吳宇森他自己也曾說：「我特別喜歡看歌舞片，我還喜歡跳舞的那種技巧，我是以拍歌舞片的原理來拍槍戰。」加上他的電影中的英雄觀與兄弟情義、江湖味極重的唯美化效果，有電影理論學者指這是「暴力美學」，美國導演昆頓塔天奴也是他的粉絲，之後他便到荷里活發展，把香港的英雄片發揚光大。

　　以往大家都會視之為「警匪片」、「黑幫片」，只是殺戮一番而已，但自從吳宇森把香港英雄片被賦予美學的詮釋之後，這類型的電影，我們從始便稱之為「英雄電影」，而「英雄」的定義開始難辨，正邪難分、匪盜也有情義、兵賊忠奸沒界線、英雄與狗熊只差一線，世事黑白以外還有灰。

《電影雙周刊》與《影響》

上世紀九十年代末，網絡世界方興未艾，報刊及雜誌仍有絲毫生存空間，但及至廿世紀，網絡科技已到無遠弗屆的地步，特別是一些嚴肅刊物更是首當其衝，正如香港及台灣兩本極具影響力的電影雜誌，香港的《電影雙周刊》及台灣的《影響》都分別在九十年代末及廿世紀初停刊，亦代表著一個時代的終結。

《電影雙周刊》於 1979 年創刊，1990 年開始彩色印刷，直至 2007 年正式停刊。《電影雙周刊》的發展也可說是香港影壇盛衰的寫照，於九十年代初每期銷量達 13 萬冊，當時正值香港電影的黃金時代，整個亞洲都在看港產片，西方國家都關注，《電影雙周刊》並在 1983 年舉辦第一屆「香港電影金像獎」，對推動香港電影有莫大功勞，此雜誌消閒娛樂與嚴肅討論電影理論並重，而且還出版數十部電影書籍，筆者在大專年代開始定期購買此雜誌，也可說是當時年青人其中一本潮流文化讀物，愛看港產片之餘也是了解「西片」的窗口。

至於台灣電影雜誌《影響》，開宗明義是一本要有影響力的刊物，嚴肅分析、討論電影理論與美學，詳盡陳述影片背景和導演風格比較，此雜誌不單止內容份量十足，由於它用高磅數的書紙，所以它的確是「重量級」。此雜誌中間曾經停刊，第一代在 1971 年創刊，當時標榜文藝與藝術，於 1979 年停刊，並於 1989 年復刊，由於當時 KTV 流行，由 KTV 集團太陽系出版，因為該集團是台灣最大的影碟租賃商，他們又引入藝術電影在 KTV 播放，滿足小眾的喜好，當時藝術電影在文藝圈一時間也火

熱起來，連帶電影藝術雜誌《影響》也能重生，可惜直到 1998 年《影響》又再次停刊，筆者也是《影響》粉絲，印刷精美，分析分類又清晰仔細，非常值得收藏，曾經有一段時間都會定期到一家樓上書店「青文」購買「朝聖」，老闆更見我難得香港少有「識貨之人」，說為我訂閱，不過它實在是「重量級」，搬屋時都只能剩下最深愛的兩本，繼續珍藏。

　　一個互聯網沖走了高質素的雜誌及書刊，以往我們可能要找些珍貴資料時，都需要透過私人藏書來引經據典，但今天只要你一動手指搜尋，什麼寶貴材料都可到手，書架上的「藏書」都只能讓我們懷緬一番而已。

電影節萬歲！

　　每年在復活節假期前後的個多星期，都是香港「影迷」、「影痴」一年最「狂」的日子，因為「香港國際電影節」又在這段時間「開鑼」，齊喊「電影節萬歲」。

　　香港國際電影節已來到第 48 屆，筆者從讀大學開始差不多每年都會訂票看戲，只是到近年對電影節的熱情才慢慢減退，一次過訂二、三十套，期間看戲的時間表排得滿滿，但要配合得天衣無縫，以往最瘋狂的日子，特別是在公眾假期的那幾天，從文化中心只需要十五分鐘乘坐天星小輪「趕場」到大會堂，又從大會堂只需要十五分鐘「打的」到藝術中心，曾經一天從中午「追趕」看五場，一直到午夜才帶着疲憊的身軀回家，又試過看過一套片長五小時的特長電影，雖然有中場休息的時間，但的確是考驗個人耐力，節奏異常緩慢的影片，可能十分鐘都沒有轉換鏡頭，雖然睡着了，到睡醒的時候還是那個鏡頭，又曾兩天之內，看完一個心愛導演的所有作品，現在回看「我的電影節歲月」的確「蠻瘋」的。

　　其實這分「狂」、這分「瘋」都是來自對電影「先睹為快」的「虛榮」，就是每年世界各地最新、在三大影展（康城、威尼斯、柏林）獲獎的作品或是熱門的話題電影，其實電影節過後，這些矚目電影，電影發行商都會陸陸續續「上畫」，只不過快人幾個月觀看而已。

　　不過，電影節的真正的魔力在於對電影熱愛的氛圍，一群影迷在這十多天的電影旅程，全程投

入在電影之中，更會接觸到世界各地的同道中人，或電影製作人參與甚至分享，多年前筆者便認識了一位來自美國的影迷，他說他非常喜愛亞洲電影，所以香港國際電影節是他每年窺探亞洲電影的好機會，這樣的「電影嘉年華」，自然有它的「粉絲」。

然而，近年網上串流的技術已相當成熟，無論電影、電視節目或音樂都開拓了新天地，一些影片串流服務供應商更積極參與製作，電影製作不再是電影公司的專利，現在觀看電影的行為也要重新定義，加上過去疫情的關係，能買票到電影院參與電影節已是一件「奢侈」的事情。

第二章

創意無限

《創意人》

　　從事傳媒工作數十年之後，現在轉到傳媒教育的平台，繼續為「傳播訊息」努力。多年傳媒的經驗引證，傳媒工作講求一定語文水平和傳播專業的技巧之外，創意能力尤為重要，因為什麼「獨家新聞」、「最受歡迎劇集」、「收視最高電視節目」、「熱爆的廣告」......，其中最重要的元素就是要「創意無限」，具創意的題材、獨到的切入點、創新的橋段和表達方式等等，都是創意、點子或所謂「有好橋」發揮的作用。

　　初入行已對創意甚有興趣，便拜讀台灣一位創意達人 ---- 詹宏志的《創意人》- 創意思考的自我訓練，雖然此書早在數十年前出版，但到今時今日絕不過時，此書並非介紹最新、最潮的事物，一定要走在時代的尖端，才算是一個好「橋」，然而在創作的過程可能是像「點著燈」的一霎那間想到了，正正是書中所說，創意有如「魔島」突然在你腦海中浮現一樣，其實此魔島下是龐大珊瑚所形成，是經過你長年累月知識所累積才會有「霎那光輝」。因此此書不是教你什麼最 in、最時興的東西，而是教你如何以累積的經驗與知識來發揮創意。

　　除了累積知識之外，另一個發掘創意的重點就是要「破格」，要打破我們以往的思考方法，突破自己固有的思想框框，作者提出創意的絆腳石就是血統主義和直線主義，我們的直覺會把非我血統排除於思考範圍之外，而直線思維也會把我們困在直上直落的狹隘思考框框之中，破舊之後便要「立新」了，以「拼圖遊戲」方式思考，就是要以不同概念與景物一併思想，便會有新穎事物誕生，正如近年

不同界別流行"crossover"（越界），把兩個風馬不相及的東西放在一起，可能會有具驚喜的化學作用出現。

　　個人經常在睡醒時分會有不同的點子出現，可能前一晚大量資料搜集後，在腦內經過一晚沉澱之後，魔島又出現了，每個人都有點子慣常出現的時刻，有人會在坐巴士看到車外景物時、有人可能會在洗澡時，可能是在靈感受到震盪的時刻，又可能是在安靜下來才能思想澎湃，你的「魔島」又會在什麼時候出現呢？

牙刷上的白雲

多年前經常要到內地公幹，要走遍大江南北，但因工作關係，沒有多大機會到處遊覽，所以非常珍惜每次坐長途車的機會，都會留意窗外的景物，望過已算是去過了，實行「走馬看天下」。

一次在北京如常「走馬看花」，窗外的一座大廈樓頂出現一個大型廣告牌，不是以什麼宣傳口號、什麼美女或壯男作招徠，而是一支大牙刷，刷毛上不是雪白的牙膏，卻是白綿綿的白雲，這個廣告招牌令我眼前一亮，再看真一點，原來是地產廣告，它標榜別墅有觀天天花，包括浴室也可一面刷牙一面觀賞天上的白雲。

常說香港要發展創意工業，廣告業也是一個極具創意的行業，香港的「樓盤」廣告通常都是以歐陸宮廷或大都匯概念，以「硬銷」方式作招徠，可能大自然永遠不是香港居住環境的賣點，但以這個廣告卻給人遼闊的思想空間，為何在牙刷上會出現雪白的白雲，這是代表一種生活態度，抑或是樓盤的設施，留待受眾自己領會。

我們每早梳洗正是急於上班、上學的匆匆五分鐘，怎可能會有閒情逸致，在刷牙時欣賞頭頂上的天空，我自己也只是會探頭出窗外看看外面的天氣，雖然「一日之計於晨」，但試問有多少香港人可以好好享受晨曦的恬靜與生氣，每早都是毫不願意地被鬧鐘吵醒，才會匆匆地離開冷氣室內的被窩，再者香港的居住環境根本不可能會有一個觀天的天花，但如果我們每天仍能懷著感恩的心來迎接每一天，就算看不到藍天白雲，也會心感滿足。

還記得唸小學時，早會常愛唱＜這是天父世界＞，「這是天父世界，我心滿安寧；樹木花草，蒼天碧海，述說天父全能......清晨明亮好花美麗，證明天理精深」，冀望大家每天清早使用牙膏時，都會有一片白雲在每人心中漂蕩，「述說天父的神功」。

Less is more

　　當我教授影片拍攝課，談到攝影構圖時，除了「三分定律」，還有一個重要定律，也是一句名句就是"Less is more"（「少就是多」或有人會譯作「簡潔就是美」），單從字面看，一句自相矛盾的說話，少為何會多？但其實正好從「矛盾的對比」中了解箇中含意。

　　為何「少就是多？」，個人認為最重要是作品要主題鮮明．雖然可能是單一，令觀者能簡易掌握作者所言之物之餘，更讓他們有更多思想空間自己去詮釋。正如我們處理視覺藝術時，經常會考慮到如何凸顯主體，其中一種技巧是「留白」，就是主體以外的空間或背景，盡量希望做到簡單甚至空白，如攝影時會利用特長焦距的鏡頭拍攝主體，背景會模糊不清，令主體更鮮明，另外，主體所佔的整個畫面的比例可能很少，例如畫面看到只有一個渺小的人在遼闊的荒漠中前行，究竟他是滿有自信的向著自己的目標進發，抑或是一隻迷路的小羔羊，就留待觀者自己詮釋，而色彩方面也盡量少，形成鮮明和突出的效果。多與少、大跟小永遠都是相對的，在對比之下，才可顯出最重要的主體部分。

　　"Less is more"此名句是多來自二次大戰後，德國一位現代主義建築師密斯‧凡德羅，他以一種極為簡約而清晰的建築形式影響了二十世紀的建築物形態，他以流暢而開放的空間取代了繁複的架構層次，盡可能減少不必要的元素，忠於物質本身的特性，簡潔的線條感下盛載著豐富的細節，更帶來了厚厚的質感。他運用鋼骨與玻璃來界定室內空間，他稱這些建築設計為「皮與骨」。他的主張與風格

光音之門

深深影響了日後的建築界和藝術界，甚至形成了所謂「極簡主義」（minimalism）的理念。

多年來審閱過不少學生的功課及不同影片比賽的作品，大部分成績優異作品都有一個共通點，就是主題鮮明，並具深度，而成績較遜色的作品大多都是主題不明顯，東拉西扯，每個議題都可能蜻蜓點水式的輕輕帶過，令無論文章也好，影片也好都會失焦，很快便會在多個議題中迷失。經常會提醒同學在創作的過程中，要不斷撫心自問：「我要說什麼？」，找緊單一個主題深入的探討，內容會更有深度和厚度，也是「少就是多」的實踐。

相信「簡潔就是美」理念，一樣絕對可以體現在我們平常的生活之中。

Pitching

　　記得在美國紐約修讀電影時，到學期尾，老師要求我們每個同學在全班五十個同學面前，發表一個故事大綱和簡單分場，要向同學和老師進行所謂的"pitching"，再由同學互選及老師評分，最後選出十位同學的故事，他們可以把自己故事寫成劇本，把它拍成一部16米厘的電影，並可擔任導演，其他同學則擔當其他製作角色，所以這次的"pitching"可說是整個課程最關鍵性的一關，慶幸我的故事終於可以拍成電影。

　　在美國 pitching 對於製作人來說是極之重要的一環，特別是獨立電影製作人，他們並沒有大型電影廠雄厚的資金，支持他們開戲，只有靠 pitch 一些投資商人，說服他們投資在自己的劇本上，但香港的電影圈並沒有一個完善的製片制度，不會有很正式的 pitching 機會。

　　但到我在電視台當監製時，也有 pitching 的時間，每星期的腦震盪踢橋大會，每個記者或編導都要向我交出故題，並要解釋為何要做這個故題，更重要的是開什麼角度，我們作專題故事時，會分開兩大類題目，一是自己發掘的個人特寫的專題，如記者本身對某一範疇特別有興趣和研究，他會有一些獨特故題，如他對飼養金魚非常有心得，他便可能會做一個有關香港金魚街的故事，另一類則是一些城中熱門話題，或一些特大事故或大新聞的跟進追蹤報道，通常這類故題，我們一起分析討論，有何獨到的角度跟進，因為全城一起追蹤，如跟著別人報道的鼻子走，便形成所謂「執人口水尾」，還有何報道的價值，所以題材的角度是極之重要，

光
音
之
門

41

所謂的「獨家」、「爆料」故題就是這樣出來的，你就可以贏過對手，不然如無獨到之處就不如不要做了。

　　通常編導每次 pitching 的時候，心目中都會有些心水題材想做，但僅止於此，又正如想做金魚街，只是覺得很有趣便想做，但具體會做些什麼便不得而知，如這樣便開拍，最後故事出來便會東拉西扯，全無重點，零碎一片，全無故事可言，因此我們在 pitching 階段便要抓緊主題的角度，才不會偏離「航線」，如要說金魚街的角度是「金魚街之情」，就要說到人與魚和人與人兩者微妙的感情故事，我會要求記者每次 pitching 的時候，都要有主題與角度，如果說不出，為了避免「走歪路」，就只有大刀闊斧 Kill 題目。

電影編劇提防被騙

　　大專剛畢業，初出茅廬，在電視台從低做起，當上助理編導，爭取機會為導演寫劇本，當時在公家電視台工作，由資料搜集、到寫故事大綱、分場、劇本、找演員 casting、拍攝場地、道具、book 拍影器材，寫製作 rundown，現場安排買飯盒、截行人，整個製作流程都一腳踢，進到「木人行」短短數年間基本功練得一身本領，所以及後再到紐約深造電影，整個創作與製作過程全無難度。

　　當時認識一位四、五線的男藝人，他說他也在電影圈開戲，他見我也寫寫實的電視劇劇本，便問我有沒有興趣試下寫電影劇本，作為一個新人當有機會當然好想把握，我便一口應承，他說這劇本有別於一般的港產片，希望盡量寫實，見我有讀新聞系的底子，所以便找我，他想開拍一套少年版《監獄風雲》，講述少年犯在懲教所的故事，我一聽到便想到不如來個《監獄風雲》加《暴雨驕陽》"Dead Poets Society" 的 cross-over，他也 buy 我條橋，就叫我做資料搜集，寫個分場出來。

　　我便好用心地找相關資料，找到懲教所內日常運作的資料，又找來以前在那裏工作的懲教助理及教育主任訪問，又找到一個曾在所內生活過的青年人談過，便設計了一個有如羅賓威廉斯的導師，在所內春風化雨，充滿正能量的電影，我把人物性格設計、詳細的分場都一併交給他，他只說像教育電視一樣，缺乏商業娛樂性，之後他再也沒有找我了。

　　可惜年多之後，一套橋段跟我的分場有八、九成相似的港產片上畫，那位四、五線藝人還擔任監

製，製作規模和水平也是四、五線的，票房當然也是慘淡收場的，數年之後更有一部製作規模認真很多的港版《暴雨驕陽》出現，俗語都說「天下文章一大抄」，有誰可說條橋是你獨有的，香港電影的劇本也沒有註冊版權的制度，更違論人物設計與分場，你從何追究？

這次可說是以勞力與知識產權賺來的教訓，誰叫你是個無名小卒，又不知世途險惡，被人欺負。

第三章

創作心路

《談美》

　　起初閱讀此書以為是一本工具書，可以學會何謂美、如何欣賞美和表現或表達美，但讀畢後才發現這書可以說是一本哲學書籍，因為它已超越了實用性的層次，從談論美學提升到對生活甚至生命的感悟。

　　作者美學大師朱光潛此書寫於 1932 年，但超過九十年之後的今天，此書深邃雋永，一點都不過時，因為只要你有生活就要學懂「美」，無論你在任何時間與空間，都一樣需要懂得如何生活，作者就透過談論何謂美去讓你懂得生活。

　　首先作者界定什麼是美之前，便說出人們對美的謬誤，我們要「審美」便不能以實用、功利的角度來衡量美，更不能以科學化的方式去研究和判斷它是美與否，我們也不應以是否帶來快感決定它是美，又有人認為「逼真」越接近真實或自然就是美，如「依樣畫葫蘆」，因為這種「寫實主義」你可以讚嘆它跟「實物」非常「相似」，但相似也不是美的單一標準。

　　到底什麼才算是美？作者認為美是我們透過欣賞事物的過程而產生的美感，但這種美感是如何產生的呢？觀賞者會在欣賞的過程中投入自己的性格和情趣，加上在不同的環境和時代都可能有不同的領會，而在欣賞的過程中，我們要切記「當局者迷，旁觀者清」，我們要與欣賞的對象保持距離才懂得怎樣觀賞，正如「家花不比野花香」，我們永遠以局外人的身份才能看出它的美，何以樹的倒影會比正身美？因為「倒影是隔著一個世界的、是幻境的、

是與實際人生無直接關聯」，我們看到它的輪廓、線紋與顏色，就像一幅圖畫一般，這是對事物形象的直覺，這就是美感的經驗。另外，當我們審美時還要加上「人情化」，正如「子非魚，安知魚之樂」，當我們觀察、欣賞時，一定會加上自身的投入和感受，才會產生對事物的「共鳴」。

　　作者以「人生的藝術化」作結，他指出當我審美時，以「無所為而為」沒有利益與目的地去觀賞事物，就正正是我們欣賞生活與生命的應有態度。書中最後提到阿爾卑斯山有一條大車路，兩旁景物極美，路旁便有一路牌寫著：「慢慢走，欣賞啊！」。

牆上的蒼蠅

近年智能手機拍攝大行其道，便有所謂「有圖、有片有真相」，但同樣修圖與剪接軟件的技能也巧奪天工，所以就算有圖片或影片也不一定可以找到真相。

圖片或影片是否真實的一大關鍵，就是無論我們在拍攝時或拍攝後是否有干預，如拍攝時有影響被拍之對象，而在拍攝之後修改原本的真像，改圖是比較明顯，但剪接技巧則較大爭議，因為一般剪輯只是把影片修短或調整影片及聲音的質量則是無可厚非，然而剪接技巧也絕對可以達到全心「做假」，又或是把最關鍵的片段刪掉，這樣便永遠不能呈現真相。

不同拍攝紀錄片手法的種類中，有一種叫「觀察式」紀錄片（observational documentary），也有人稱之為「牆上的蒼蠅」（fly on the wall），攝錄機有如在牆上的蒼蠅只是記錄房間內的情況，並沒有任何干預內裡的運作，製作人或記者只是站在旁邊的觀察者，這樣的拍攝模式，我們在不少自然生態如國家地理頻道中，看到跟蹤動物生態的紀錄片中，都經常使用此方法拍攝，製作人及攝影師穿上保護顏色的衣物，甚至把自己藏在草叢和叢林之中，為的都是以免影響動物的日常生活。

但又一種跟上述的手法剛剛相反的類別名叫「參與式」（participatory documentary），就是製作人或記者直接參與事情的發展，一套非常有名的美國紀錄片《不瘦降之迷》（Super Size Me），講述製作人為了證明吃美式快餐對身體的影

響，他便以身犯「險」，連續 30 天吃同一種品牌的快餐，看看身體產生的變化，最後他的體重增加了 25 磅，此片更獲提名奧斯卡最佳紀錄片獎，此手法有點類似我們利用隱蔽鏡頭拍攝的方法相似，如記者以顧客的身份到黑店光顧，看看是否也會受到不良銷售手法的對待。

在這個資訊紛擾的世代，要呈現真相、反映現實談何容易，因為如果你是有心作假，無論你是以觀察式抑或參與式報道也好，這個永遠都只是「加工的真相」。當然我們的蒼蠅是否能有自由空間，能飛到任何一幅牆上去呈現真相，這樣就另作別話。

雞皮疙瘩

相信很多人都有「雞皮疙瘩」的經驗，即我們廣東人所謂的「起雞皮」，可能大家會在心情緊張、感到寒冷、受驚、聽到超高音頻或受到高強度壓力時，也會有此反應，筆者雖然看電影時絕少流淚，但當看到一些感動甚至震撼畫面或聽到感人歌曲時，便會「雞皮疙瘩」。

記得多年前，一名敍利亞三歲難民男孩，在逃難到歐洲的船程中罹難，遺體漂到土耳其海岸邊，照片看後令人心酸、「雞皮疙瘩」，照片震撼全球，讓人關注敍利亞難民問題；又如意大利經典電影《星光伴我心》，看到男主角重看昔日老伯伯收藏的電影底片時，往昔幾十年來的回憶，一時間百般滋味上心頭，這個感動時刻當然又會有「雞皮疙瘩」之感。

當感官受到刺激，無論影像、聲音甚至文字大腦都有機會通知你全身的皮膚，這些刺激是不是一般的，抑或有些是非一般的反感。然而，作為一個創作人，我們正要掌握受眾非一般的反應，去創作，當然我們絕對不能嘩眾取寵，甚至不能所謂矯扭煽情，我們不是要故意令觀眾雞皮疙瘩，但更重要的是讓觀眾從了解作者所表達之信息之外，可以讓他們動容，還希望產生「共鳴」。

其實自己個人較多感到雞皮疙瘩，是因為受到訊息內容的感動，更多人則會感觸流淚，不過無論身體有何反應，都是因為信息能觸碰到人的心深處，一個創作人如何才能觸動別人呢，我想作者最基本對你表達的信息也要有感覺，或是也被觸動，這樣

才能以自己的表達方式感動到別人，正如多年前曾拍攝一位在赤柱囚禁的終生囚犯，接受採訪時他已在囚十多年，他在監獄內異常積極，在獄中考得學位及碩士學位，他唯一的期盼就是可以終有一日重獲自由，看到外面的世界，可惜他仍然是被關在重門深鎖的獄中，在片中的結尾，一隻鐵窗外鳥兒從樹上飛向遼闊的天空，拍攝當時筆者就受到此獄中雀鳥所感動，而作為影片的終結。

故事因你動聽

「從前有一個......他.....」「喺好耐、好耐以前」，這些都是我們耳熟能詳的說故事方式。其實這個說故事的方法是最為人所熟悉，就是以「說書人」方式介紹主角「他」的出現，也就是所謂「講故佬」在「榕樹頭下」以第三人稱又有故講。

要說故事（storytelling）引人入勝，說得更動聽，首先要搞清楚我們要以第幾人稱說故事，除了以上的「說書人」方式，又可以以第一人稱，夫子自道的「我」就會出現，「親身」上場講出自己的故事，當然我們也可以化身任何一個角色，更天馬行空的代入這個「我」的自述，我可以是一隻頑皮的小狗、是一輛脾氣暴躁的老爺車、也可以是一朵驕傲的玫瑰。不過第二人稱則較少人使用，作者直接跟讀者溝通，就會有「你」的出現，拉近作者與讀者的距離，如「你有沒有想過......、你是否願意和我一起飛進夢境嗎......或你有沒有嘗試過......」。

另一個說故事的技巧也就是所謂「六何」，以前讀「新聞學」六何是必教元素，就是我們如何決定一宗新聞最重要是哪一個何，便把它放在新聞的最開頭，但當我們要說一個吸引受眾的故事時，這次我們便剛剛相反，最重要是如何把六何來「佈局」，可以帶動一個又一個高潮出現，何時何地何人如何做什麼？為何結局不是這樣那樣？說到電影的佈局不能不提的，當然是有「驚慄電影緊張大師」之稱的希治閣，他最曉得牽引著觀眾，什麼時候要明示，什麼時候會暗示，他把觀眾的心理完全玩弄於股掌之間。近年電影的結局流行「反轉再反轉」，以前有《非常嫌疑犯》（The Usual Suspects）、

近年有《無雙》，觀眾仍愛最後「茅塞頓開」的感覺。

　　當我們說故事時有兩句名言，"Change from heart to mind, Change from mind to heart"，我們作為聽眾，每次聽或看一個故事時，都會以簡單的常理及理性去推論劇情，也會很自然地投入自己的感情到主角或劇情之中，作者或編劇便會針對這兩個種觀眾的反應，在情節上不斷調節「六何」的數量，什麼時候在什麼地方知道什麼，讓觀眾一廂情願地以為他便是兇手，或這個便是結局，正當大家把感情投入到主角時，感到他很可憐之際，就來個結局大反轉，大家又再一次愛上「被騙」的感覺。

　　你在現實生活可能也會「高潮迭起」，但謹記不要做被騙的一個。（第二人稱）。

抓緊「焦點」

　　「只有朦朧才能凸顯清晰」，這是攝影技巧也是人生閱歷之談。從事創作多年，發覺無論拍攝技巧抑或文本創作，懂得如何掌握與運用「焦點」都是極之重要，不然整個作品不但「失焦」，更會令之前所下的功夫都前功盡廢。

　　相信不少人都有拍攝的經驗，在指掌之間調校鏡頭的焦點，加上長焦距鏡頭與光圈的運用，達到朦朧景深凸顯主體的效果，把一幅本來背景雜亂無章的照片，能把它拍成主體突出、主題鮮明，至於焦點的運用，則跟你的主題有密切關係，因為在朦朧的背景襯托之下，聚焦的景物就是主題的所在，這裏也是我們創作空間最大的地方，旗幟鮮明或隱晦表達則由你判斷。而當我們拍攝影片，另一個有關焦點的技巧是「轉移焦點」（shift focus），就是當我們把焦點從一個主體轉到另一個時，便可以表達到我們讓觀眾知道轉換主體一定是有言外之音，不是這樣簡單的直接陳述，如下一個情節可能是黃雀在後。

　　不過，掌控焦點除了是拍攝技巧之外，作為創作人更重要是曉得找緊你作品的焦點，以往我審閱過不少學生影片的作品或文本的功課，又或是影片比賽評審時，都發覺大多不能脫穎而出的作品，都是過份貪心，很想在短短的作品注入過多內容，好像東拉西扯、拉雜成文，以致觀眾不知所言，而出色的作品一定有個共通點，就是焦點清晰，主題明確，你可以有不同的分題，但分支都是指向主題，令內容及情節更豐富，就好像拍攝景深的效果，「只有朦朧才能凸顯清晰」。我經常提醒同學，你要不

斷自問一個問題：「我想表達什麼？我希望觀眾接收到什麼信息？」因為我們通常在創作過程當中，資料排山倒海，自己也會三心兩意，加一點在這裡、加點在那裡，因而「失焦」、在亂雜的內容中「迷失」。

　　人生何常不是如此，很多事情令我們把持不定、三心兩意，「不知自己想做什麼」，不能找到自己的「人生焦點」，以致「失焦」、「迷失」。

POV

　　「主觀鏡頭」英文稱為"Point of view shots"（POV shots）或（Subjective shots），是一種令觀眾可以完全投入影片中的拍攝技巧，而在我們創作的過程中，不同的 POV 就是不同人身觀點的敘事或論述方式，而我們的現實生活，更應好好利用 POV 的技巧。

　　當大家看驚慄電影時，都會看到不少主觀鏡頭，特別是當主角走進一個陰深恐怖的環境，將要面臨極度危險的處境，導演便會使用「主觀鏡頭」的技巧，讓觀眾投入到主角的主觀視野之中，有如親身經歷一樣，跟主角以第一人身一起「歷險」，由於是主觀觀點，所以拍攝時大多會利用手持攝影機拍攝，以突顯主角行動的動感。此外，近年輕巧的拍攝器材大行其道，可以安裝在不同的裝置之上，加上防震的功能也大大提升，特別是拍攝動感畫面全無難度，如潛水、滑浪、跳降落傘等高難度運動，觀眾都可以「親歷奇境」，代入其中。

　　當我們說到「說故事技巧」（storytelling）時，第一件事要決定的是要以哪種身份來說故事，不少文章或影片都是以第一人身或人稱，即以故事其中一個角色即「夫子自道」或以自述和主觀形式來說故事，「我」便會帶領大家看著故事的推展，而第三人身則最為常用、普遍，以第三者全客觀的觀點來說故事，所以「他」便會貫通全文，當然一個作品可以不同的人稱出現，以增加故事的趣味性，有時第二人稱也會出現，就是作者直接放話給讀者或觀眾，便會有「你」的出現。除了說故事的身份之外，當我們書寫議論文或拍攝議論式的紀錄片時，

都需要從不同持份者的角度和觀點去論述，作品才會更具爭議性和產生不同的「火花」。

　　在現實生活當中，當然我們不用拍攝什麼驚慄鏡頭，也不用考究什麼說故事的技巧，但每當我們跟別人溝通，特別是跟別人意見分歧時，我們是否會嘗試以 POV 的技巧，從別人的主觀角度看事情，亦即所謂以「同理心」去看別人的立場，如果大家都能這樣看待對方，世上的紛爭都可能會減少不少。

理性與感性

談到「理性與感性」，大多數人會想到同一名字的小說或把小說改編而成的電影，當中大家一定會想到小說中兩位姊妹兩極的愛情觀，所以一談到理性與感性很自然也會跟愛情拉上關係，而且兩者像是會勢不兩立。不過，其實創作的過程兩者不但不是對立，更要相輔相成，作品才真正做到「情理兼備」。

我們寫文章有不同的文體，有描寫文、抒情文或議論文，拍攝影片也有不同類型，有動作片、愛情片或驚慄片，紀錄片也有觀察式、投入式或詩意式，當然每種文體或類型有它獨特的模式及表現手法，如果我們在作文堂或考試時會要求我們以某種文體寫文章，我們必須要跟從，但當實際應用時，就應以綜合模式來創作，正如在課堂上，我經常以廚師用刀作比喻，他有十張不同類型的利刀，用以切割不同種類的食材，但刀法才立見高下，什麼食材用哪張刀你要瞭如指掌，實戰當然沒有規定你一定要一刀走天涯，所以一個出色的作品一定要用盡你所有秘技，當中情與理的利刀當然不可少。

記得多年前，曾製作一輯有關少數族裔學生在港學習中文困難的紀錄片，談及他們學中文有多難，既沒語境又無支援，但又硬要他們融入主流教育制度，中文不合格永遠活在社會的最底層，所以片中我們首要是把道理說清楚，觀眾才能了解問題的所在，繼而一個學生個案，她感觸落淚地說出如何在多次 DSE 中文科失敗中站起來，之後她結識不少本地同學，可以完全融入香港主流社會，讓受眾感受到他們的苦況。

要做到「有情有理」，一定要完全了解你要鑽研的題材，才可以有條不紊地說清楚你的故事，另外更重要的是你要對你表達的題材及內容有自身感受，以「同理心」代入其中，所謂「要有 feel」，如果你自己對要拍攝的故事或所寫的文章都毫無感覺，又如何令受眾看後也會有感覺甚至產生共鳴呢？所以作為一個創作人，理性與感性都一定不可或缺。

　　有些人太過理性會給人冷漠的感覺，但如過份感性又會被人認為是太過感情用事，做人處事理性與感性應如何拿捏，確實是一門大學問。

真情流露

　　拍攝紀錄片講求真情流露，有些人會覺得製作人在訪問時，喜歡把受訪者弄哭，繼而把鏡頭推進去，變成淚眼的大特寫，這樣就是影片觸動觀眾的地方，不過這樣可能會令人覺得過於煽情、造作，以淚「動」人。其實我們拍攝紀錄片要做到感情真正自然流露，最重要是要找緊「實況」，把片中人最真實、真摯的一面呈現在觀眾眼前。

　　多年前帶著幾個同學，拍攝患有罕有遺傳病「黏多醣貯積症六型」的馬歷生，由於患病影響身體發育，所以他廿多歲只有三尺高，此病症壽命一般不過 20 歲，但因為得到政府提供費用高昂的藥物治療，病情可暫緩，雖然多年來病情反覆，不斷出入醫院治病，但並沒有消磨他的意志，並成功大學畢業，現在於非政府組織任職。當我們拍攝父子翻看舊照片時，爸爸看到歷生幼時因為切除部分頸椎，要帶上支架支撐身體的照片，爸爸語帶輕鬆地說他：「當時你真的相當辛苦。」歷生只有向他苦笑。這片段我們是從旁收錄父子閒話家常的對話，就是所謂收錄對話的現場聲音（UPSOUND），這樣的拍攝方法更自然及更具實況感。

　　除了收錄現場聲音之外，另一個拍攝情感自然流露的方法，就是要把握一些拍攝突發事情的機會，讓實況呈現在觀眾眼前，正如本來我們約好歷生獨個兒到醫院覆診，但那天他突然感冒，他不太願意被拍到他患病的情況，但我們表示希望繼續跟進他生活的喜與憂，最後由爸爸為他推輪椅到醫院，記者問爸爸是否擔心歷生的情況，他說：「不是擔心，而是痛心。」以上短短兩個片段，體現到廿多年來，

父子從兒子治病之路一路走來，建立深厚的父子情。

　　其實從事新聞行業數十年，每時每刻都會面對陌生人及素未謀面的被訪者，如你要製作一個人物專訪的深入報道，你要別人向你真情流露，首先別人要完全了解你採訪的目的，讓他信任你，跟對方建立互相的關係，他才會向你「吐心聲」，說出「心底話」。

鳥瞰世界 — 航拍

近年航拍潮流非常熾熱，無論是專業拍攝或是業餘玩意都大行其道，原因是為人們窺探這世界帶來新視野，令我們觀看事物引來新詮釋。

先說專業拍攝，以往我們拍電影需要拍攝一些俗稱「大龍鳳」的大場面，或是一些所謂「偉大場面」(Grand Scene) 都會用到吊臂車、或要多人控制的"Dolly Jib Camera"，拍些"Crane shots"(吊臂鏡頭)，通常是在電影的開頭從鳥瞰全景慢慢放下推進到主角的身上，由大到小，表示從現實世界帶大家進到故事的主人翁之中，又或是在電影的結尾，從主角慢慢拉後看到鳥瞰的全景，代表從故事回到現實世界。又甚至以往十多、廿年前電視台新聞部會定期租賃直升機，拍些所謂"Aerial shots"(空中畫面) 更新香港高空景觀的畫面，不過自從「小型無人機」(Drone) 普及化之後，以往勞民傷財的拍攝方式經已漸被淘汰。

由於航拍的器材越來越便宜，操控又不太複雜、易上手，不是專業攝影師都可以買來作為業餘小玩意，而航拍最引人入勝的地方，就是給予我們一個全新角度看世界，雖然我們不能如雀鳥一樣展翅高飛，但當我們操控航拍時，也不用走上高聳的山上，卻能享有鳥兒鳥瞰世界的視野，我認識一位居住在維港海邊的朋友，當他回家操控小型飛機飛越維港，看到空中視覺下的海港，他說是一種工餘的減壓好方法。

平日特別喜愛行山，除了行山過程可以鍛鍊身體之外，更重要是最享受在高山上高瞻遠矚的一刻，

身心確能心曠神怡，所以玩航拍間接可以收集正能量。另外當我們習慣以同一角度看世界，可能會習以為常，甚至墨守成規，但航拍可為我們在刻板的生活中，帶來新的視野，可以得到新啟迪。記得數年前台灣電影《看見台灣》導演齊柏林，全片都是以空中拍攝，影片可令我們看到一些平日的景觀，根本沒有機會看到環境被破壞的景象，這是我第一次感受到高空拍攝的震撼。(此片全是以直升機空中拍攝)

第四章

「看」電影

《給十九歲的我》── 紀錄片教材

　　看過《給十九歲的我》後，第一個反應是這電影確實可以作為紀錄片課堂的教材。此片跟我們行內拍攝紀錄片的一貫觀念及程序上有頗大的分別，因而導致此次停映事件。

紀錄片類型

　　當影片一開始就聽到導演張婉婷親自旁述，感到意外。以往由製作人夫子自道的紀錄片屢見不鮮，但大部份都是「參與式」紀錄片（Participatory Documentary），即由製作人直接參與拍攝及出現在鏡頭面前，甚至是他自身的親身經歷，才會以「第一人稱」作旁白，絕對會以主觀角度來說故事。而一般以旁白方式說故事的紀錄片，則大多是所謂「闡述式」紀錄片（Expository Documentary），多以「第三人稱」方式旁白，作為第三者會與主角保持距離，不會主觀批判片中人，此類型又名全知型（Voice of God），就像上帝一樣從天上看透世情般為你說故事。也有所謂「觀察式」紀錄片（Observational Documentary）又稱為「牆上的蒼蠅」（Fly on Wall），就是製作人有如牆上的蒼蠅一樣，只是從旁觀察拍攝，並不會參與其中，所以大多是不會有旁白，主要是以受訪者訪問內容作自白，此方式較多人認為最能反映受訪者的實況。

　　由於《給十九歲的我》張導演她自己親自旁白，但她又沒有直接上鏡也不是片中幾位女主角，又不時會在旁白中加上自己對片中人的意見，如阿佘在媒體訪問中提及，她不認同導演在旁白說她們不願意再接受訪問，是因為她們年少反叛，她也認為導

演聽取女孩吐心聲是「樹窿」的說法是不恰當，不過，當製作人跟受訪者經歷長時間的相處，有時都難以分清，是長輩、朋友抑或製作人的關係，因而當站在不同角色去製作影片時，「說書人」角色難免會混淆，製作人本身或觀眾也難以分清，六個少女成長故事外，還有第七位角色製作人的角色，雖然她沒有直接上鏡，但正正已參與其中。

創作意圖與初心

　　通常我們拍攝紀錄片或紀實影片，最重要的創作意圖，就是希望反映「實況」，當然如果這個真實情況，既感人又能打動觀眾，因而令大家產生共鳴，這是製作人夢寐以求的事情。在選取個案時候，會以反映實況為首要原則，當中也找些特別個案。而片中的選角，目前六個個案中，相信製作人都是以特別、與眾不同或具話題、爭議性和具有戲劇效果為篩選準則，所以當中有成長於單親家庭但志願想當港姐、新移民、爸爸當警察、自己志願想當警察、有位自閉症弟弟的同學、父母常不在身邊的吸煙學生、運動健將，又如片末一位 DSE 成績優異的 Head Prefect，最後交代她選擇修讀音樂系，但一直沒有訪問她，所以品學兼優或怪獸家長等議題並非製作人的選項，當初校長要拍攝一套有關學校重建而遷校，學生成長的紀錄片，難道這六個個案就可以反映到英華女校學生的實況嗎？

　　正如寫上萬言書回應此片的片中人阿聆，她提出每次訪問時，都總是問她患上自閉症弟弟的狀況或還有沒有跟家人吵架，很明顯製作人的拍攝意圖與重點何在，她也指出無論導演或學校常以「演員」一詞表達他們對紀錄片的看法，「我也不是演員，

我是學生啊。」又如另一位個案學生阿余也在傳媒接受訪問時指出，製作人老是喜歡「偷拍」她吸煙的鏡頭，而片中提及她在外拍廣告賺外快，其實所拍的廣告導演就是張婉婷，是她邀請阿余拍攝的，但在片中的旁白並無交代，她亦安排阿余的男友在同一場合接受訪問，令受訪者感到尷尬、不好受。在在都是為了「劇情需要」、創作意圖而沒理會受訪者的感受嗎。又例如片中一位副校長說出其中一句經典對白：「要用上帝的愛浸死佢地。」是多崇高的教育理想，作為觀眾確實想看到這位老師如何以愛培育學生，這點也應是學校的辦學理念與拍攝此片的初心之一，可惜片中並無具體內容。

受訪者允許拍攝、接受訪問，同意公映

多年來深知道拍攝紀錄片最困難也是最大挑戰，就是如何找到合適的受訪者，更重要是如何在拍攝期間維繫這段訪問關係，因為受訪者應承接受訪問，完全是為了分享個人經歷與感受，當中並無涉及絲毫利益關係，以往曾經有受訪者要求「訪問費」，我當然一口拒絕，不然實況採訪就會變質，製作團隊與受訪者的關係，都是建基於為了反映實況，甚至作為一個歷史見證的原則，受訪者絕對是義務性質，所以拍攝之前會跟他商討所有拍攝細節及內容，希望儘量避免他中途拒絕拍攝，但應承後反悔的也有不少，受訪者的允許（consent）拍攝我們會絕對尊重，就算拍攝一場上課的場口，如有任何同學不想上鏡，我們都會叫他們坐在一起，我們的鏡頭便會避開他們。

這次停映事件，主要涉及未有得到兩位受訪者

同意而公映，此片是由學校要求學生拍攝紀錄片，所以少不免會有不對等的協議出現，平日我們邀請受訪者接受採訪，他應承便會進行，但如受訪者決定中途中止採訪，我們亦無權異議，但這次學校似乎站在擁有威權的位置要求學生拍攝，同學如要退去似乎頗有難度，正如有學生說有個案哭訴了五年才讓她退出拍攝。另一位知名的港隊成員李慧詩更說，自己在不知情和毫無準備之下接受訪問，我們一般在採訪之前，除了事先申請採訪之外，還會把拍攝內容、細節及訪問問題先給予受訪者，讓他好作準備，他也可能會有其他意見讓我們調整拍攝安排。

至於是否同意公映的問題便更為複雜，因為當中除涉及私隱被公開外，另外就是金錢、利益的問題，校方由此至終都說影片是為學校籌款，但在公映時，似乎並沒有公布籌款的細節，究竟票房收入所籌為何？這次是慈善性質抑或純屬商業行為呢，似乎買票入場的觀眾都不太了解。受訪者阿聆一直都不同意公映，之前校方只說影片校內放映、製作DVD，之後又有校友、家長放映會、電影節放映及參展，最後校方都是堅持公映，而李慧詩的情況便更複雜，因為知名人士有一定的影響力，也有商業價值，公映後涉及票房收益，她接受訪問已成為一次商業行為，無論是為籌款抑或有商業成分，雙方都理應有協議，才可公映，可惜現在最後的結果是停止公映，這次事件明顯是人情與專業之間出現了很大的問題。

無可否認《給十九歲的我》是一套近年難得一見的紀錄片形式電影，製作經年，追蹤幾位少女的成長經歷，能夠反映香港過去十年社會的變化、時

代的變遷，勾起不少港人的集體回憶，打動了大家設身處地的心，可惜現在不是每個港人都能分享到這分共鳴。

　　明白校方說要平衡各方才有公映的決定，但關心及尊重每位受訪者感受卻是重中之重，更希望製作人多加注意劇情片與紀錄片在觀念及拍攝程序上的分別，劇情片講求劇情需要的戲劇效果，但紀錄片就是要求真實，而劇情片是透過演員跟從劇本去演繹推展劇情，但紀錄片是一位真實個案在鏡頭面前，以吐出自己心底說話的方式，去說出真相，但如果兩者沒有清晰分野，觀眾會產生不對應的合理期望，受訪者更因為公映而感到難堪。

走進德國電影的時光隧道

　　相信不少人如到德國柏林旅遊，必到之處一定是柏林圍牆、布蘭登堡門及查理檢查哨 (Checkpoint Charlie)，不過柏林一個較冷門的旅遊景點 --- 「柏林電影博物館」，也是一個甚有趣味的地方。此博物館座落在 SONY 中心，中間的廣場以玻璃及金屬構成一個大山的形狀，有說是「現代富士山」，博物館在此充滿玩味。

　　第一個展館一條曲折小路，就以大量鏡子及大型螢光幕組成，自己的身影不斷穿插在螢幕上的電影光影之中，這樣便帶領大家走進德國電影的時光隧道。

　　德國電影可能對很多人來說是非常陌生的，因為它不像荷里活電影般充滿計算的娛樂性，也不似意大利或法國電影的一樣細緻、趣味盎然，但德國電影也有它獨特之處，特別是上世紀 20、30 年代的德國電影默片，充滿奇幻的表現主義，如《卡里加里博士的小屋》、《不死殭屍—恐慄交響曲》及《大都會》，它們可說是驚慄與科幻電影的鼻祖，屬經典之作，當中的形式化與表現主義風格可說是「重口味」，把人物形象和場景極度風格化，所以「場面調度」(Mise en scène) 都非常極端化。跟隨德國電影發展史的腳步，由古至今、希特拉式政治宣傳電影、一代影后瑪蓮德列治 (Marlene Dietrich)，到 70、80 年代德國電影新浪潮，都一一重現在你眼前。

　　你還可感受到展覽館內大玩影像和聲音的感染力，你仰望一面近三層樓的高牆上、嵌置 18 部 30

吋的電視螢幕，重塑《大都會》，加上無數塊鏡片，令你的身影彷彿又投入在數十年前的光影之中，你走著走著，一下子是《卡里加里博士的小屋》陰森恐怖的配樂，一下子你又陶醉在瑪蓮德列治性感低沉的歌聲裡。

參觀博物館最大的得益是可以在短短數小時之內，可以令你穿越時空，到達某個特定時間與空間，除可發思古幽情，更重要是以古看今。

荷里活「例牌菜」的起承轉合

　　最近看了一套近期熱門電影《神奇女俠1984》，由於上集甚受歡迎，所以續集給人有一定的期待，可惜影片冗長，橋段缺乏新意是荷里活的「例牌菜」，說故事的方式是一貫荷里活式「通俗劇」（Melodrama）的套路，「起承轉合」。然而，作為製作人這些套路，又確是「好駛好用」。

　　起，開場重頭戲，女俠小小年紀與大人鬥智鬥力比併，卻因走捷徑被取消資格，長大後女主角神奇力量依舊，屢滅罪惡。

　　承，兩位反派起初分別為一位生意失敗的空心老官，另一位本為女俠的平庸同事，想不到一顆神秘願望石，改變了三個人甚至整個世界的命運。

　　轉，就是願望石令空心老官變為控制人類的大騙子、而平庸女同事搖身一變成為具有神奇女俠同樣能力的豹魔，相反女俠又縱情於與復活男友的愛河之中，此消彼長，惡勢力坐大，她多了兩位死敵，確立了劇情的對立面、衝突性。

　　合，結局當然是女俠最後排除萬難，跟兩惡人決一死戰，不過較為特別的是，除了武鬥之外，大騙子自我醒覺回頭是岸。

　　「起承轉合」的套路是荷里活電影的典型，無論任何類型的電影基本上都離不開這個「方程式」，雖然近年不少賣座的電影都流行結局所謂「反轉再反轉」，迫使觀眾被矇騙了兩個多小時，到最後五分鐘才「恍然大悟」，但是整體影片的結構都是故

事主人翁起初英雄如常威武、少女青春少艾追求者出眾，英雄會遇到重大任務或強悍敵人、少女遇上甜蜜有情人，到故事中段自然會筆風一轉，英雄定會身陷險境，死敵氣焰蓋人、少女突然患上世紀絕症或男友移情別戀，也是高潮所在，結局英雄定是化險為夷，拯救地球、愛侶最後有情人終成眷屬或生離死別也要長相廝守，以上的劇情大家可能都熟口熟面或耳熟能詳，但每次投入電影之中，大家依然有「公式化」的歡愉回報。

雖然此片是典型的荷里活英雄電影，結局大反派商人，因為父子情深而大徹大悟，放棄願望石賦予控制黑暗世界的野心，回歸人性的光明面，當中帶來對願望與慾望的反思，如果願望成為無止境的慾望，世界會變得如斯可怕。

《好好拍電影》

　　《好好拍電影》是講述電影導演許鞍華創作電影心路歷程的紀錄片。「現在我覺得自己很忠於香港這個地方，我想做一些事情，我覺得做的事最好都是拍電影，盡量拍一些講香港人的電影。」正因為許鞍華要拍香港人的電影，看這部紀錄片除可看透許鞍華，也可看盡過去四十多年來，香港電影的盛衰。

　　許鞍華的出身與成長也是典型香港殖民地色彩的寫照，她父親是國民黨文書，自幼學習中國詩詞，在港大取得英文及比較文學碩士學位，上世紀七十年代初獲獎學金到英國進修電影，回港後便進到當時蓬勃的電視業，在無綫電視、香港電台及廉署拍了數年寫實電視劇，七九年她首部電影作品《瘋劫》一鳴驚人，也是當時香港電影新浪潮電影的代表作之一，她在片中使用的拍攝技巧如主觀鏡（point of view），令觀眾難辨究竟主角是人是鬼，又如推進拉開（zoom in track out）畫面背景天旋地轉，突顯片中人驚愕之感，也顯出新浪潮導演的創新魄力，及後她的《胡越的故事》、《投奔怒海》、《傾城之戀》、《女人四十》都叫好叫座。

　　可惜她也有低潮的日子，如《書劍恩仇錄》、《天水圍的日與夜》、《天水圍的夜與霧》雖然有些獲得好評，但票房則強差人意，她拍《千言萬語》面對龐大壓力，但她說一直想拍「現代社會中的理想主義者」，可能也是自己的寫照，她在片中這樣回應：「一點也沒後悔，若沒有這十年，我的人生便少了許多經歷，我寧願如此，勝過一帆風順。」之後的《桃姐》不但大賣更拿盡獎項，現時她七十

多高齡主要在內地拍「合拍片」，仍能在中港兩地拍攝空間中，拍到以香港題材的合拍電影《明月幾時有》，她在 2020 年獲威尼斯電影節頒發終身成就獎時的感謝辭以「Long Live Cinema」作結，電影萬歲！

　　《好好拍電影》這名字正道出許鞍華的電影人生，她的一生無論在任何環境都是要好好拍片，我們又有沒有在不同崗位中，好好做好自己的角色？或拍一套自己的理想電影？這片的英文名字為"Keep Rolling"，導演一句"Keep Rolling"，戲還是要繼續拍、我們的生活仍然是要繼續。

《新聞守護者》

　　如果一個地方新聞及資訊能夠自由開放地流通，根本就不需要任何「新聞守護者」。

　　最近看了一部名為《新聞守護者》（Mr. Jones）的電影，故事講述一位威爾斯的自由記者在上世紀三十年代 Gareth Jones，曾為首位登上希特拉的飛機訪問他的外國記者，且披露納粹黨可能會侵略歐洲，但遭英國社會取笑，而故事的主軸就是他對當時蘇聯經濟強大抱有懷疑態度，並一心希望訪問史太林，他並千方百計潛入莫斯科，查明真相，當中遇到普立茲獎得主《紐約時報》記者 Walter Duranty，他被蘇聯收買縱情聲色，淪為共產黨的宣傳工具。

　　本來鍾斯獲官方安排到烏克蘭訪問，但他則以自己的方法到了民間的農村，開展「揭露極權國家黑幕」，原來烏克蘭絕大部份的糧食都被運送到莫斯科，以致造成烏克蘭大饑荒，鍾斯也不能幸免，需要以樹皮充饑，他甚至分享了村民妹妹烹食哥哥屍體的慘絕人寰、駭人經歷，他親身採訪了大饑荒的真相，亦難逃被拘捕遭遣返的命運，回到英國後，他雖然把烏克蘭大饑荒的實況如實報道，但在 Duranty 的公關攻勢掩飾之下，西方社會竟然不相信鍾斯的報道，他更在採訪滿州國時被暗殺，相反 Duranty 及後還促成美蘇建交，台灣此片的戲名為《普立茲記者》，作為對片中對新聞自由境況的反諷。

　　近年有不少以新聞自由為主題的矚目電影，如 2016 年的奧斯卡金像獎最佳影片《焦點追擊》

（Spotlight）、2017 年史提芬史匹堡導演的《戰雲密報》（The Post），以至到今年的《新聞守護者》，三片主題的矛頭都指向龐大的幕後勢力干預新聞自由，《焦點追擊》面對美國天主教教廷掩飾神父性醜聞，《戰雲密報》對抗更龐大要發動越戰的美國國家機器，而《新聞守護者》則是揭露極權國家如何威迫利誘干預新聞自由，前兩者有關性侵及反戰本應較貼近時代脈搏。

片中還有另一段枝節，就是提及英國作家喬治歐威爾（George Orwell）也是因為受到鍾斯經歷所啟發，寫成《動物農莊》（Animal Farm）一書，可能大家重新翻看此書有另一番感受。

恨愛不成家：《雙親不相愛》

　　最近在香港電影節中看了一套俄羅斯電影《雙親不相愛》（Loveless，2017），由導演薩金塞夫（Andrey Zvyagintsev）執導，講述一對各自有新伴侶的夫婦正申請離婚，半夜正為雙方不想撫養兒子而爭吵，但驚醒了在房門後正偷聽的少年兒子，他邊聽邊痛哭，翌日早上他便離家出走，不知所蹤，故事便說到這對貌合神離的「準離婚」夫婦，在極不願意之下，還是要到處找尋兒子的下落，甚至要到殮房認屍，最終都是一一落空，兒子生死未卜。

　　俄羅斯電影善長以精確的場面調度（mise-en-scene）（導演對畫面的掌控，包括場景配置、服裝、化妝、人物表情等），就是把導演期望的片中世界投射在觀眾眼前，有電影詩人之稱的俄羅斯導演塔可夫斯基（Tarkovsky）是箇中的表表者，不論影像的結構或節奏，緩緩的自然景像充滿質感，觀眾往往為其恢宏的鏡頭所強調的心靈力量所震懾。而《雙親不相愛》的導演薩金塞夫，也秉承著俄羅斯電影美學，枯樹叢林、乾涸冰封河流、灰濛濛的天色、頹垣敗瓦倒是兒子的祕密基地、極骯髒的停屍間、在此都映襯著人與人之間的疏離與隔閡。女主角與母親及丈夫的關係惡劣，說從未感到被愛，期望新歡可給她真愛和依靠，男主角則根本不懂得去愛，兒子捨棄父母而去，但他沒有吸取教訓，再婚後幼兒哭啼，他反而把他扔進嬰兒床，歷史不斷重演，冷漠的心不變，只會製造另一個悲劇家庭。

　　近年香港離婚率高企，有超過一半的婚姻都要離婚收場，而離婚當中約有三分一亦會再婚，當然離婚的原因會有很多，但如像片中的男女主角一樣，

只懂要求被愛而不懂得去愛別人，夫妻雙方固然受傷害，但小孩卻是更無助，如像片中的少年一走了之，一個家庭已支離破碎，就算能尋回，家中裂痕也難以修補，對小孩的成長影響深遠。影片的結尾是少年扔到枯樹，警方用作區隔禁區的膠帶，彷彿喻意少年望能扔棄枯萎家庭的禁區與枷鎖。

誰愛《四百擊》？

　　法國上世紀五、六十新浪潮的大師級導演杜魯福，一鳴驚人拍了一套有關叛逆青少年的經典電影<四百擊>(Les quatre cents coups)，可說是日後同類電影的典範，此片之所以能成經典，無論是拍攝手法或是內容都是劃時代的，更重要是對當時傳統教育的一種控訴。

　　「四百擊」法語意思是向不聽話的孩子打四百下，有人說壞孩子要打四百下才會變乖，也有人說「四百下」本來就是俗語，意指狂放不羈難以管教的孩子。影片是導演的夫子自道，講述十四、五歲的男主角貪玩愛逃學，常常冒父母簽名寫告假信，上課又頂撞老師被他體罰，執起他的頭髮掉他出課室，在家因不小心而導致發生小火，父親狂摑主角，主角一怒之下離家出走，並到父公司偷打字機，東窗事發之後，再被父親掌摑，並把他交給警方，無獨有偶，他都分別被老師、父親、保安員或警察都會抓著他的頭髮或衣領，繼而打他，他身體雖沒有太大傷害，但很明顯當時西方社會仍然維持家長式及體罰的管教非常普遍。

　　影片不少情節、鏡頭及場面調度，都被相當多後輩導演以相類似的處理手法來拍攝自己的電影，以作為對這位法國一代電影大師致敬，如片末主角逃出兒童院，以數個長鏡頭跟著他一直奔跑到海灘才停下來，鏡頭就凝住在他的回眸一望，至於他是奔向自由抑或無路可逃，甚至是控訴，就容讓觀眾自己詮釋。

　　時至今日，不用說西方社會，香港也不會容許

體罰，而似乎社會上都會有共識，認為家長式管教已是上一代的產物，只有責罵、動粗或以強硬的手段去教導下一代，可能可以暫時停止他的不當行為，但如你不能以理服人，你可以綁著他的手與腳，卻不能綁著他的心，大家都是被家長式管教走過來的一代，深知道箇中之苦，簡單的道理，你愈大力拍打皮球，它的反彈只有更大，彈得只會更高，家長式管教只能令下一代成為你的敵人，不再是朋友，更遑論是一家人。

睇戲論公德

很多人都喜愛看電影，因為這個「夢工場」，不但導演透過光影把自己的夢想跟大家分享，而坐在電影院內的觀眾，也可於個多、兩小時內忘卻外面世界，也一起完全投入戲中夢中，雖說看電影可說是一種集體行為，但「睇戲」可以是一件非常個人的事情，每人都期望可以靜心欣賞一齣電影，不過世事總是事與願違。

本來現時影院內看電影的環境比以往經已改善不少，無論音響，座位都已是非常先進、舒適，然而有個別觀眾的公德心並沒有改善，未能如跟電影院的設備一起提升，雖然現時電影院內再沒有人吸煙、咬竹蔗、吃香噴噴的燴魷魚或高談闊論及大聲講電話，以前看電影本身不是主菜，其他小吃的「色香味」才是主角，不過今時今日，大家都公認影院看電影才是「王道」，不過仍有些害群之馬。

記得一次看一齣有關電影配樂的影片，對影片的聲音特別敏感，不過突然傳來嗦嗦雜音，原來後面一名觀眾從一包錫紙包裝的薯片內，拿出一片片薯片，及接著放進咀內細嚼的聲音都能清晰聽到，他吃完薯片並沒有修臉，還拿出一個蘋果出來狂咬，他的蘋果聽起來異常爽脆，這部電影便被強加配上細嚼薯片與蘋果的聲音。又有一次在香港文代中心觀看香港電影節的影片，由於大劇院的座位之間空間狹窄，前後座的空間不多，那次後面的觀眾便不斷觸碰我座位的椅背，我便轉頭怒望他數眼，表示他已對我構成滋擾，如情況仍未能改善，便只能作出最殘忍也是最不想做的做法，就是低聲面斥，這樣當然會影響到其他觀眾，但也是迫不得已。

其實在影院內欣賞電影故然是一件個人「放空」的賞心樂事，可惜這行為是介乎個人與集體之間，很容易會影響到別人，我常想像就如自己沒有出現在影院的空間，有如只是在家中靜悄悄的欣賞著電影，我們進影院的唯一目的就是完全投入電影之中，其他吃東西、看電話都應可免則免，每人都如能抱著這樣的心態看電影，大家才可「共享」這個私人空間。

第五章

「聽」電影

細聽坂本龍一

　　極之惋惜，日本音樂大師坂本龍剛在去年去逝，但他留下給我們每一個美麗的音符，相信必定能留存於世，為世人所景仰。當中最為人熟悉的，應是三十多年前的電影配樂作品 < 末代皇帝 >(The Last Emperor)，樂章揉合東西、古典與現代音樂，獲得奧斯卡最佳電影配樂殊榮，之後他便旅居紐約，不斷為各國不同類型的電影作配樂，個人認為電影配樂最重要是恰如其分，不會喧賓奪主，帶動觀眾投入電影的光影之中，他正是箇中的表表者。

　　一套有關他的紀錄片《坂本龍一：CODA》，記錄了他患了喉癌後，重新投入工作，他除使用各樣樂器作為他配樂的「主菜」之外，他會把大提琴的持弓，拉擦著爵士鼓的銅鈸，發出一些令人納悶的聲音，他亦不斷發掘身邊的生活物品加添配樂的「調味料」，他到森林收錄大自然的「原音」，風吹草動，樹洞內的風吹回音，雀鳥唱詠，都一一收集在他的電影配樂寶庫之內，他還會在生活上做一些試音實驗，他想聽一聽下雨天簷前滴水的聲音，他把水桶蓋在自己的頭上，再任由雨水打在水桶上，他就聽到箇中聲音。

　　坂本龍一不但對自己工作及作品有要求和一份堅持，他對生活和周遭環境同樣執著，坂本龍一一直以來是活躍的環保份子，影片開始是他彈奏著一部曾經歷福島地震海嘯的鋼琴，他希望以琴音反映反核的控訴，更希望喚起重建災區的信息。

　　音樂，不知對每個人有何地位，有些人會時刻帶著耳機，聽著自己心愛的音樂，也有人會回家開

著昂貴的音響器材，沉醉於音符之中，亦有人一生中不沾任何音樂，音符對他異常遙遠，也不會對他的生命產生任何果效。然而音樂對於日本音樂大師坂本龍一來說，除了是畢生的追求之外，它已是其生命不可或缺的一部分，除了他對工作的堅持，更重要的是他對生活身邊事物的執著，但原來我們平日欣賞周遭的景象，除大自然的一草一木的之外，我們閉目細聽時，可能會更精彩。

什麼是「蕩氣回腸」？

　　請聽意大利電影配樂大師安尼奧莫里康內（Ennio Morricone）經典作品《星光伴我心》（Cinema Paradiso）的配樂。到目前為止，此電影及配樂仍是在筆者「必看經典電影及配樂」名單中的前列，但非常可惜此位電影配樂大師在 2020 年去逝，他是絕對值得我們肅立，為他一生對電影及音樂所作出的貢獻，並為我們帶來無數美好的回憶而致敬。

　　每種傳播模式都有它獨特的表達方式，如文字或圖片單一但想象及思想空間廣闊，但影像加上聲音較直接更容易撼動人心因而產生共鳴。如果說畫面是一部電影的身體，配樂就是她的靈魂，震撼的畫面配上動人的音樂，兩者配合得水乳交融，這電影定能刻在你心田之中，不能磨滅。《星光伴我心》就是此類電影，為了避免「劇透」，只好說動人的配樂，把觀眾牽引到主角成長中的親情、友情與愛情，細世水長流的音韻娓娓道來他一幕幕的思憶，至於如何蕩氣回腸，就由大家自己好好細味吧。

　　不過，莫里康內的配樂，另一個廣為人知的原因並非因為他的電影，正因為它易於配合不同情感表達的劇情，一些貪方便的製作人，便把他的配樂淪為「百搭罐頭」，有些心水清的觀眾，一聽到他的配樂便會說，「又是這一首？」，如我們行內人聽到你用莫里康內的配樂，就會給你「行貨之徒」的標籤。

　　噢！這音樂像似曾相識，好熟，但又說不出出處，正如西部牛仔電影《獨行俠》的一段經典口哨

配樂，就是出自莫里康內的手筆，他出道五十多年來，為超過五十百多部電影配樂，曾經五次提名奧斯卡最佳電影配樂，但都跟獎座擦身而過，一直要到 2016 年終於憑著美國鬼才導演頓塔倫天奴的《冰天血地八惡人》才一嚐奧斯卡此獎項的滋味。

莫里康內的音樂，不會像流行音樂一樣熱爆得街知巷聞，但總會有一、兩段音韻與影像留在你腦海之中，讓你回味細嚼。

Upsound的神髓

如果大家喜愛聽音響，除了音質之外，還會注重分音，如所謂「環迴立體聲」，有 5.1、7.1 甚至現有 9.1 的效果，即多個高、低喇叭做成環迴立體聲的效果，如你看電影聲效能讓你有如置身其中，就好像「在現場、真的一樣」，這種「現場感」能讓我們看電影時更感「逼真」。

"Upsound"其實是美國廣播新聞學的一個術語，當我們拍攝紀錄片時，也會講求「現場感」，正如紀錄片又名「紀實影片」，即要「紀錄實況」，雖然常有人說「有片有真相」，但我們如何能確保影片真正表達到最精要的「神髓」，便要靠影片中的"upsound"（現場聲音），一般紀錄片的內容可分三部分，一是訪問精句（soundbite），二是旁白（voice-over），三是現場聲音 (upsound)，一條影片充滿精句，旁白的描述又精妙細緻，影片固然會好看，但如缺乏現場聲音，便會失去紀實影片的「實況元素」。

正如一位出色的足球員在訪問中談到如何踢出一球金球，卻沒有入球的過程，這樣無論訪問與旁白怎樣精彩，都難以以言語形容實質的入球過程，當然看到入球片段最實際，不過除了「有片有實況」之外，當年收聽收音機的足球評述時，評述員固然會有精彩評述，但電台一定會設置一個收音咪高峰在球場之中，可以收錄現場球迷的聲音，因為無論球迷喝采或歡呼的叫喊聲音，都是感受現場氣氛的必要元素，所以在疫情時，大部分球賽都是閉門進行，但電視台還是會加上「特別音效」，每到緊張時刻，都會附加播出預錄的球迷回應聲音，以彌補

偌大球場空空蕩蕩的感覺，正如一段紀錄片只有旁白與訪問內容，沒有現場聲音，便會給人有「空口講白話」之感，又例如我們以旁白去形容兩人正在雄辯爭拗，都不如我們直接看到和聽到他們爭拗的實況。

我們經常會以「鳥語花香」來形容大自然的恬靜境界，但我會提醒同學，不要使用這四字詞語作旁白，而是你在優美的大自然拍攝時，謹記要收錄現場「鳥語花香的聲音」，即現場的雀鳥、風吹叢林、花海接觸的聲音，透過聲音帶領觀眾「親歷其境」。所以大家將來看紀錄片時，留意一下，是否聽到現場的"upsound"，你便會知道自己能否置身其中，感受到紀錄片的神髓。

第六章

文化觸覺

流聲歲月

　　「收音機」，很多人心目中都會認為是上世紀的產物，因為現時大部份人都會透過互聯網或手機收聽電台節目，相信只有在晨運或公園才見到老伯伯袋著小小的收音機「揚聲」細聽，以及現仍為大部分駕駛人士提供即時娛樂和資訊。不過，這個過時的產品不知陪伴了我們多少美好的「流聲歲月」。

　　由於爸媽認為看電視會影響學業，所以只能在完成功課後才能看一小時，但收音機便無此限制，因此，從小學五、六年班開始，每天放學後，便會扭開收音機收聽香港電台的《青春交響曲》及《黃昏的旋律》，當時還會自製「心水獨有的卡式帶」，一聽到心愛的歌曲，便會按下卡式機的錄音按鈕，刪去主持的講話及宣傳時段，即可一首又一首錄下，及至長大成人，十多年來仍繼續收聽 < 黃昏的旋律 >，Billy Joel、Barry Manilow、Rod Steward、Elton John、Carole King、Seal and Croft......都在我精選大全之中。

　　作為標準球迷，收音機收聽足球直播當然不能少，緊張程度時會在收音機旁大叫，回想當時足球評述員真的厲害，只靠口述也可令在場外的球迷如置身場中，聽得如痴如醉，就算在場內看球賽，整個球場除了球迷的歡呼與噓聲外，大家一起收聽同一電台，大家便可聽到即時現場旁述，現場氣氛極佳。

　　現代的社交媒體講求互動，電台節目也以最傳統的互動方法寄信及致電 phone-in，為聽眾提供互動平台，讓他們發表或諮詢各樣意見外，更重要

可以透過以第三者點唱的方式，送上祝福、問候或思念，有時聽眾間的互動外，主持與聽眾間的互動，也建立了一種另類空氣之中的友誼，收音機就是有這樣神奇的化學作用。

　　雖然時移世易，收音機的硬件本身已完全被智能手機所代替，而串流音樂模式也完全顛覆了我們欣賞音樂的習慣，但電台播放節目及發放資訊永遠不會被取代，只不過它會以不同的形式重現，如應用程式 (apps)、網頁、社交媒體、播客 (podcast)，我們收聽的模式也改變了，聽眾變為主人，自己選擇何時何地收聽任何節目都可以，繼續延續自己的「流聲歲月」。

表情符號的世代

　　相信這個智能手機加上社交媒體的世代，一個人也數不清自己一天之內，會發放多少個社交媒體的信息，當中會包含多少個表情符號（Emoji），以往我們使用 CALL 機或手提電話要留言只會留下語音信息或文字，但自從 Emoji（表情符號）面世之後，我們溝通方式帶來翻天覆地的轉變。

　　每年 7 月 17 日是「世界表情符號日」(World Emoji Day)，因為 Emoji 內日曆符號的日子就是這一天，這天會公布全球最受歡迎的及最新推出的表情符號。近年在「臉書」"Facebook"的統計當中，全球最受歡迎的十個表情符號中有九個都是發放正能量的開心表情，第一位就是喜極而泣的笑臉、接著依次序就是雙眼變心型地笑、送飛吻、側面大笑、微笑、紅心、單眼、笑哈哈、流淚大哭、最後是瞇著眼笑，看到這個統計，你會有何反應？感到很有同感抑或感到意外，因為自己也經常用這些表情符號，或相反自己跟世界大多數人的喜好有很大差距，你便會知道你跟其他人使用表情符號的分別，以自己為例，則最多使用的則是合拾雙掌的感謝或祝福意思的符號，不過從大多數的使用習慣來看，表情符號的使用都希望傳遞正面、鼓勵的信息，或是表達自己開心的心情，而其他人也會正面回應，顯示人們喜歡在表情符號當中發放正能量，相反較少人會以表情符號來表達自己的負面情緒，可能認為符號不足以表達自己的內心世界。

　　表情符號（Emoji），日文為「繪文字」或「顏文字」，是在 1998 年日本一家電訊商的員工栗田穰崇所研發出來，到了 2010 年智能手機開始盛行，

編碼聯盟組織"Unicode Consortium" 才統一不同平台的編碼，令多國語言的數碼環境中都可以統一使用，從傳播學的角度來看，表情符號的出現大大提升了我們傳遞信息和表達個人情緒的能力，可以更廣，但是否更深則不一定，有人便認為現代人如果只以表情符號來溝通，將會慢慢失卻彼此深入溝通了解的機會，人與人之間可能更疏離，然而，更多人認為一個簡單表情符號反而可以拉近人際間的距離。

Walkman的私人空間

　　今年剛是 Walkman 面世四十五周年，自 1979 年日本索尼（SONY）公司推出首部 Walkman 之後，十年間全球銷量數以億計，直至到 2010 年才正式停產，相信在這三十年間，很多人都會有一部，盛載著自己心愛的歌曲，也盛載著大家對八、九十年代對流行文化及私人空間的集體回憶。

　　香港人叫這部聽音樂的東西做 Walkman，但內地與台灣則叫隨身聽，兩者都凸顯可以「去到邊，聽到邊」意思，七十年代未有這東西面世時，大伙兒去郊外旅行或到海灘游水時，都會有人手拿一部體積龐大的卡式機，大聲播放音樂，但當每人手上都一個 Walkman，聽音樂從此就變得一件非常個人化的事情，香港地少人多，如要聽音樂無論在家中或在街上，都害怕音量影響他人，這小小的東西創造了每個人的私人天地與空間，無論身處任何地方自己心情怎樣，只要你把耳機放進耳內，你便可以投入自己的音樂世界之內，到了這時候不理外面的世界有多紛擾，我也可以隱藏在自己小小的空間之中鬆一鬆，又或者閉上眼睛聽著音樂好好沉思想想，當然現在的年青人拿著一部手機，都可以做到「隨身聽」，現在還可以隨身看、隨身影，他們很難想像二、三十年前，沒有智能手機的年代，隨身聽是年輕人，甚至跨年齡層的殷物，因為每個人都希望找到隨時隨地的私人空間。

　　Walkman 最初面世時是以卡式帶模擬（Analog）模式播放，到了 1991 年數碼化年代來臨，Walkman 也出現小型光碟（MiniDisc）和光碟，卡式帶慢慢被取代，到了 2001 年，蘋果電腦

採用以 1.8 吋硬碟的高容量 Ipod，並配合自己研發的網上音樂商店服務，短短兩年之內完全顛覆了全球的隨身聽市場，索尼公司則堅持自家的 Atrac3 檔案格式，但始終 Ipod 較為方便使用，Walkman 的市場佔有率急速下滑，這王者已被 Ipod 所取代，及後智能手機的興起，又進到另一個「隨身聽」的境界。不過，近年一些追求音質的發燒友開始回歸卡式帶，聽厭了硬蹦蹦的數碼化音樂，認為較人性化的模擬模式（Analog）才是他們的摯愛，傳統的卡式隨身聽又可能會復辟，不過無論你選擇何種模式，追求心靈私人空間來「透透氣」是不會改變的。

我心寫我歌

　　「為甚麼生世間上，此間許多哀與傷」，好一首《為什麼》，記得當年主日學導師以這首廣東流行曲來作教材，曲內四段內容，清晰陳述人一生的「生、老、病、死」，「沒法牽走一根線，那許依戀臭皮囊」。當時還有另一首也是談論人生的歌曲，《問》，「問那星點解要照耀，轆轆也未疲倦，為怕海漆黑寂寞，星光給慰藉半點」，星光與海風為我們解愁消憂，「問世間點解有戰亂，悲酸掛在人面，為野心心中有霸念，轆轆將快樂蓋移」，戰亂、野心為世間添上悲憂，盪鞦轆也揮不去悲傷，只能寄語「悲傷皆有貪念，知足將快樂再添」。這兩首歌當時打動了不少在人生三岔口中探索的年青人，當中也包括筆者，所以當年這類對生活和生命反思的「城市民歌」，的確是香港流行音樂的清泉。

　　在上世紀八十年代，這股「民歌風」由六十、七十年代歐美吹到東方，當時台灣也吹來一陣「校園民歌」風，齊豫所唱的〈橄欖樹〉也紅遍台港校園，正如《昨夜的渡輪上》原曲是來自台灣劉藍溪作曲的《微風細雨》，再由香港填詞人馮德基（馮正）填上新詞。當時香港的校園內也刮起「校園民歌」的旋風，民歌聲音響遍每個校園，筆者當然也要追上潮流，拿起結他，扮上一個當年的「偽文青」來。接下來校園民歌比賽此起彼落，香港電台就衝出了校園，定位為「城市民歌」，在 1981 及 82 年舉辦了兩屆「香港城市民歌創作大賽」，《問》和《昨夜的渡輪上》就是這比賽的得獎歌曲，港台的對手商台當時也不敢怠慢，十多位 DJ 搖身一變成為城市民歌歌手，盧業瑂的《為什麼》就是收錄在他們《6Pair 半》的大碟之內，兩家電台推波助瀾

之中，為香港樂壇留下這股清流。

　　城市民歌當然是「以民為本」，所以大部分創作人都是來自民間，可說是業餘性質，至於內容更是新生代年青人的所思所想，可說是「我心寫我歌」，特別是他們對周遭環境和成長的回應，如《童真》、《風箏》、《望鄉》、《城市之歌》等等，都讓令人感到清新脫俗，所以有別於大多流行曲有關愛情或電視劇主題曲，而樂譜與樂器也是簡約因而更平易近人和易於上口，吐盡當年「文青」的心聲。

　　什麼時代理應有什麼的歌曲，但今時今日香港的「城市民歌」又是什麼呢？

文化夜生活

說到「夜生活」，大家一定會想到是燈紅走綠的，但相信如果大家有到過台北一家廿四小時開業的書店，你便會體驗到另類夜生活。

以往在敦化南路的分店正式關閉，有另一家分店接上，它完成了歷史任務，在過去廿多年開拓了閱讀文化的另一蹊徑，讓大家對「逛書店」有不一樣的詮釋和體驗。

筆者每到台北公幹或旅遊，整天所有行程完結之後，都會安排到這家書店逛一逛，它的位置極處市中心，一般住在市內不同地區的飯店，晚間「打的」十至十五分鐘便到達，可能是身處異地沒有在港的雜務纏身，又不用趕著日間的行程，彷彿有著「自由時間」的任性，一進到店內便有完全「放空」的感覺，平日在家都會有在夜闌人靜看書的習慣，不過深夜在書店看書卻又有一番滋味，大家都在公眾空間內享受自己的私人時間，隨手拾起你有興趣的書，倚在一偶，便可鑽進個人的世界之中「打書釘」，懶理外面天昏地暗。

這店最初是主要售賣建築及藝術相關書籍，後來走向以「生活」作主元素，無論書籍及相關營銷服務及貨品，更貼近講求生活的素質，大家進店後，除了期望滋潤一下個人人文的素養，更望能提升生活的品味，雖然有人會認為此店近年只是販賣高級品味商品而已，但這種「文化夜生活」仍有不少港人趨之若鶩。

經過心靈洗滌的一夜，店外還有一些自製小精

品的地攤，繼續「夜文化之旅」，如已到天呈魚肚白的破曉時分，不妨吃個豆漿粢飯才算盡興。

點止波點咁簡單

相信大家都在不同場合、不同國家都會見過波點花紋的南瓜大型雕塑或小小飾物，它的作者就是日本前衛藝術大師—草間彌生，她的圓點標誌深入民心已滲透到我們生活之中，一看到波點呈現在各樣裝飾或商品，都會跟草間彌生劃上等號，她並有「波點女王」的稱號。

之前上映的一套紀錄片 --《點止草間彌生》，剖析這位日本殿堂級的藝術家光輝背後坎坷的一面。現時高齡九十五的她，早在十歲時已確診患有神經性視聽障礙及思覺失調，長時間有幻覺，看到的景物都充滿圓點更常有自殺傾向，但她發現畫畫能治療她的疾病，她曾說：「如果不是為了藝術，我應該很早就自殺了。」

草間彌生在廿多歲時決定到美國紐約發展，可惜她以一個東方女子要闖進一個以白人男士為主的藝術圈，受盡白眼與冷待，更遇上被抄襲的疑雲，知名如 Andy Warhol 和 Joseph Cornell 的部分作品都跟她的極類同，她為了要在夾縫間鑽出頭來，便做出標奇立異的行徑，如以集體裸體展示行為藝術，可惜越是「出位」便越為人所詬病，最後結束十多年在美闖蕩的生涯，四十四歲時敗走回日本，回國後她前衛的行徑亦不為普遍國人所接受，並進到精神療養院接受治療，仍堅持繼續創作，她以往前衛的作品要到她五十多歲時，二十年之後才受到國際藝評人的認同和推崇，過去的舊作如《無限鏡屋－陽具原野》甚至要複製參加海外藝術雙年展，及後她便屢獲國際藝術獎項，並被指為當今收入最高的女藝術家之一。

筆者也曾到她在日本故鄉長野縣松本市「草間彌生博物館」，市內連巴士都穿上紅色波點的外衣，而館內當然大部分展品都離不開「無限波點」，當中最吸引人的要算是《無限鏡屋－數百萬光年外的靈魂》，一間四面環鏡房間，擺放了成千上萬不斷變換顏色的圓點小燈，有如置身迷幻世界之中，也可以感受到草間彌生的疾病波點如何纏繞她一生，體會到她能夠以「以夷制夷」的求生方式，找到自己生存的意義和生命力。

後記

　　草間彌生的波點確能把人帶到夢幻式的藝術境界，電影亦然。筆者從事影片媒體創作數十年，近年開始進到藝創科技的領域，發覺創意同樣無限，期望下次如再有機會著書跟大家分享的話，將是藝術科技與創意空間的探索。

　　「見山是山，見山不是山，見山還是山」，大家讀畢此書進到光音之門後，你們看見到山嗎？希望再有機會跟大家分享「山中風景」。

書　　　　名	光音之門	
作　　　　者	蘇永權	
出　　　　版	超媒體出版有限公司	
地　　　　址	荃灣柴灣角街 34-36 號萬達來工業中心 21 樓 2 室	
出 版 計 劃 查 詢	(852)3596 4296	
電　　　　郵	info@easy-publish.org	
網　　　　址	http://www.easy-publish.org	
香 港 總 經 銷	聯合新零售 (香港) 有限公司	
出 　 版 　 日 　 期	2024 年 5 月	
圖 　 書 　 分 　 類	藝術及音樂	
國 　 際 　 書 　 號	978-988-8839-79-7	
定　　　　價	HK$ 80	

Printed and Published in Hong Kong